法入门必学碑帖

# 原大放大对照 赵孟頫 《三门记》

◎ 孔文凯 编

中原出版传媒集团
中原传媒股份公司
河南美术出版社
·郑州·

道若

大路

天之牖

民

天之牖民道若大路

**图书在版编目（CIP）数据**

赵孟頫《三门记》/ 孔文凯编．—郑州：河南美术出版社，2023.11

（书法入门必学碑帖：原大放大对照）

ISBN 978-7-5401-6347-1

Ⅰ．①赵…　Ⅱ．①孔…　Ⅲ．①楷书-碑帖-中国-元代　Ⅳ．①J292.25

中国国家版本馆CIP数据核字（2023）第213971号

书法入门必学碑帖：原大放大对照

# 赵孟頫《三门记》

孔文凯　编

出 版 人　王广照

责任编辑　王立奎

责任校对　王淑娟

装帧设计　张国友

出版发行　河南美术出版社

　　　　　地　　址　郑州市郑东新区祥盛街27号

　　　　　邮政编码　450016

　　　　　电　　话　0371-65788152

制　　作　河南金鼎美术设计制作有限公司

印　　刷　河南美图印刷有限公司

经　　销　新华书店

开　　本　787 mm×1092 mm　1/8

印　　张　8.5

字　　数　45千字

版　　次　2023年11月第1版

印　　次　2023年11月第1次印刷

书　　号　ISBN 978-7-5401-6347-1

定　　价　56.00元

# 赵孟頫《三门记》概述

赵孟頫（1254—1322），字子昂，号松雪道人、水精宫道人，中年曾作孟俯，湖州（今属浙江）人。宋朝皇室后裔，有元一代著名的书画家、诗人。作为艺术史上非常全能的书家，赵孟頫诸体兼善，尤其是楷书、行草书，对后世产生了深远影响。与欧阳询、颜真卿、柳公权，并称为『楷书四大家』。

赵氏提倡复古，崇尚『二王』，以魏晋为宗，并通过自身的努力与实践，最终形成了蕴藉典雅、遒美秀逸、沉稳圆熟的风格特色，世称『赵体』。其传世书迹较多，《三门记》就是其中之一，为后世学习赵体楷书的典范。

《三门记》全称《玄妙观重修三门记》，楷书，元代牟巘撰文，大德七年（1303）赵孟頫书并篆额。原作纸本墨迹，有界格，纵35.8厘米，横283.8厘米，现藏于日本东京国立博物馆。

《三门记》起笔方圆兼备，以方为主，笔锋或露或藏，或顺或逆，用力果敢，变化丰富。行笔笔力遒劲，干净均匀，无明显提按，线条圆润流美，骨气充盈。转笔有方折、圆转，以圆转为主，减少了提按顿挫，增加了使转笔法，使书写更为流畅。行笔与转笔提按顿挫的减少，使笔法，使书写更为流畅。行笔与转笔提按顿挫的减少，使

书写更为流畅迅捷，保证其『日书万字』。收笔则圆润劲健，线条呈现出温润、遒媚、圆劲、匀整、厚实、流美的特点。作者在书写的同时也增加了行书笔意，如笔画与笔画之间的衔接连带，书写节奏的增快，以及笔画的行书笔意。所以，其楷书既体现出温润流动的一面，又体现出沉稳遒劲的一面。

《三门记》结字整体扁方，宽绰舒张。横画、撇画与捺画的夸张处理，使单字左右伸展，有横扁之势。同时重心的下压，增加了单字之古意。虽然单字整体方正，但仔细观察，仍有大小错落、疏密等变化。还有些单字为了更好地表现笔画间的联系，便采用了穿插的结字方法。这些处理方式，都体现了赵孟頫对晋唐书法的吸收、借鉴与融通。

《三门记》章法整体齐整，虽然有界格，但没有完全整齐划一。每个单字在界格内仍根据自身的不同，或靠上，或靠下，或偏右，或偏左，或居中，或正或欹，使内部空间产生了大小不同的变化。总之，赵氏作为书法之集大成者，其楷书成为后世学书者临习的重要范本。

**玄妙觀重脩三門記**（篆額）

天地闔闢運乎鴻樞
而乾坤為之戶日月
出入經乎黃道而卯
酉為之門是故建設
琳宮摹寫玄象外則
周垣之聯屬靈星之
橫陳內則重闥之劃

羽節可以容鸞軿可
以陛三成之壇通九
關之奏可以鳴千石
之虡受百靈之朝氣
象偉然始與殿稱矣
於是吳興趙孟頫復
記乎吳陵陽牟巘土
水云言語惟固有
我惟帝降人心固有
皇天下為公初無偏
興無充塞然或者舍
頗而求諸遠既昧厥
近欲入軏興閉之門復
元所向抽興索塗之
迷何異填埴索塗之
鑰末知玄之又玄戶
不戶也夫始乎沖漠

赵孟頫《三门记》

麗無以竦視瞻惟是
勾吳之邦玄妙之觀
賜額改矢廣殿新矣
而三門甚陋萬目所
觀璧之於人神觀不
之一身之內強弱弗
侔非欠歟觀之徒嚴
煥文深念前切是蓋
是究時則有夫人胡
妙能捐其籤玥之給
氏資用爰壬辰之紀
其亟先甲以定徒曾
歲幾何時志更其舊輦
飛丹栱簷牙高矗首
層霄戲齒銅鐶鋪
輝煌於朝日大庭中
敬峻殿周羅可以斁

蓋所謂會歸之極而
謂眾妙之門庸作銘
詩具刊樂石其詞曰
天之牖民道若大路
而有出入不由於戶
末彼昧者他岐是驚
如面墻壁惟弗驦故
迤局弭鐍迤延飈馭
閧閡洞啟端倪呈露
四達民迷有恭臨顧
咨爾羽翮壹爾守常
陰閣陽闢恪守常度
集賢直學士朝列
大夫行江浙等處
儒學提舉吳興趙
孟順書并篆額

青溪道人藏

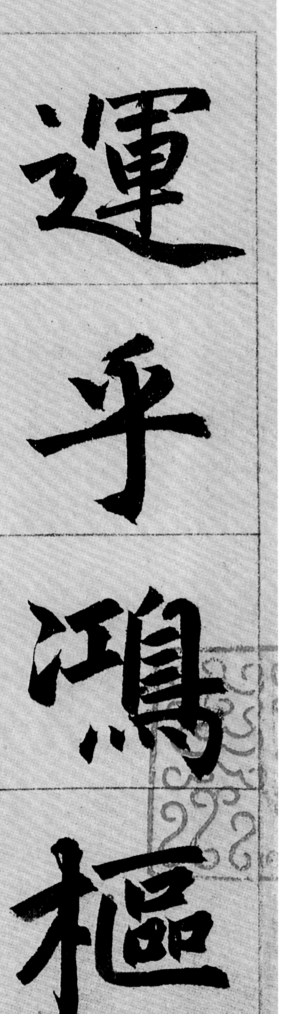

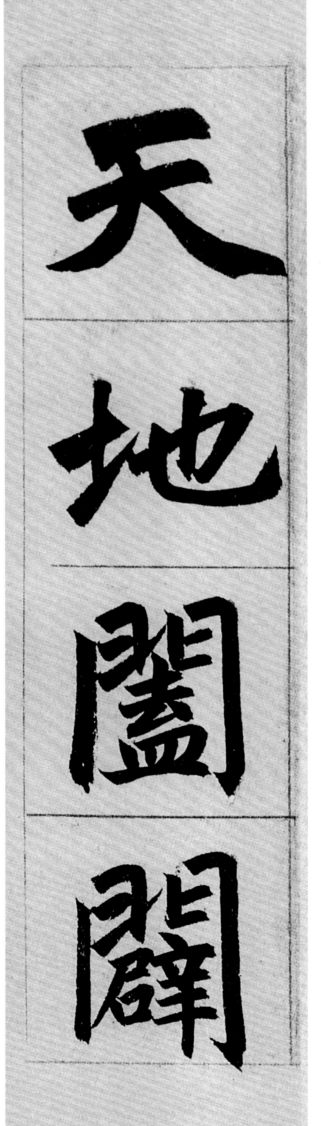

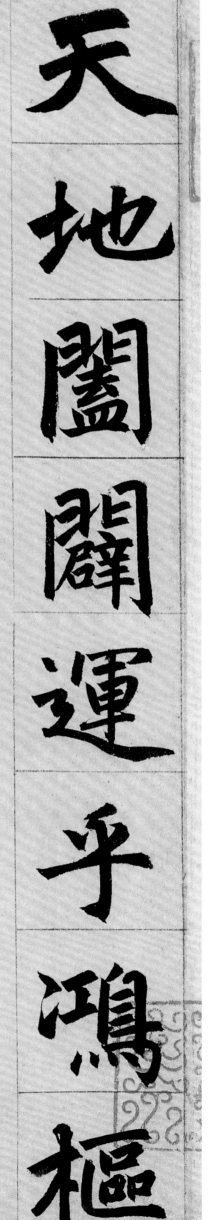

天地闔辟，運乎鴻樞，

闔辟：閉合與開啟。

四

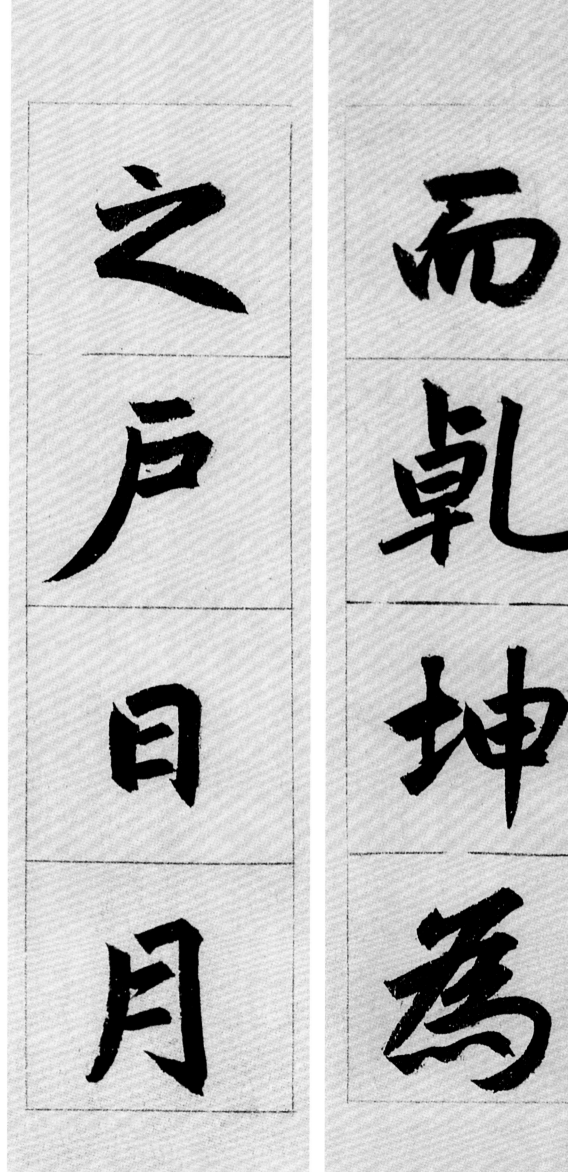

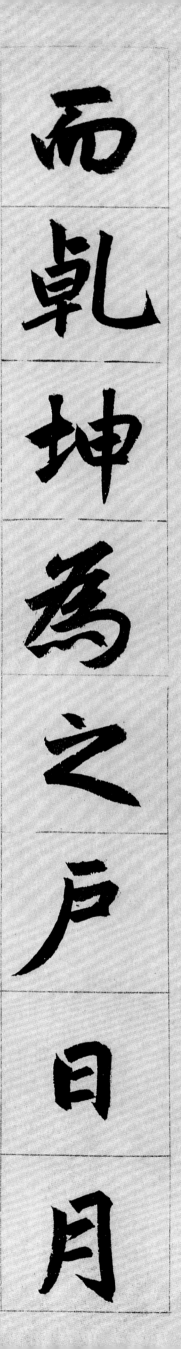

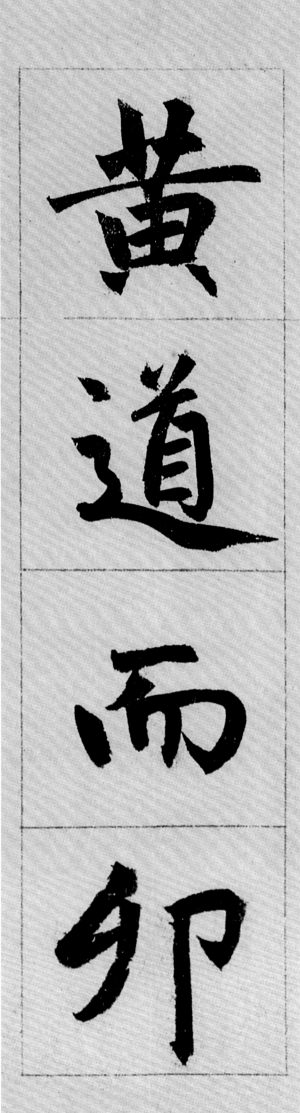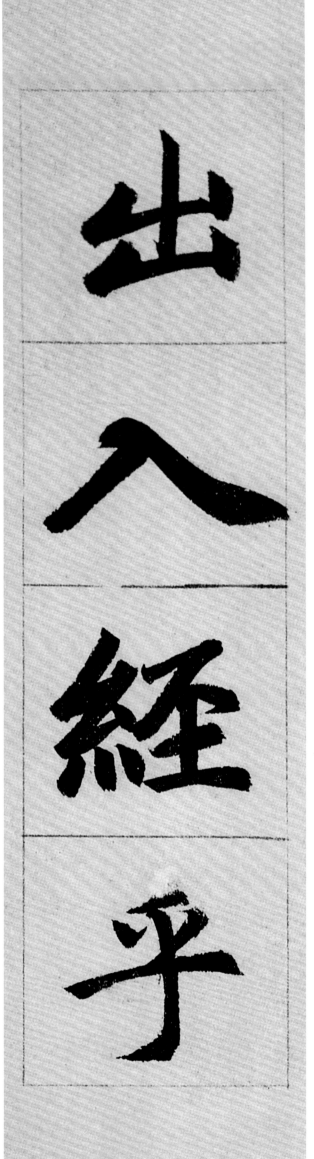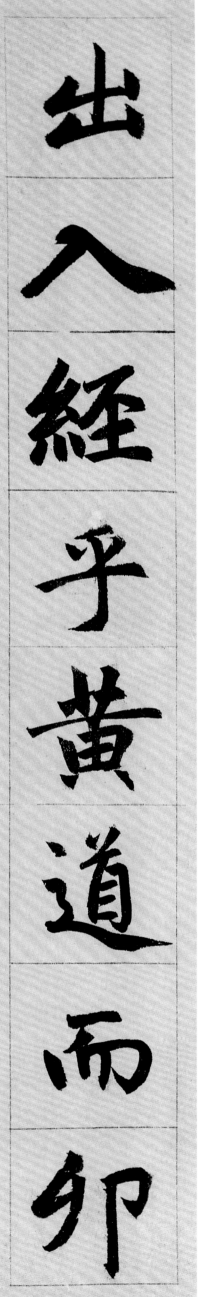

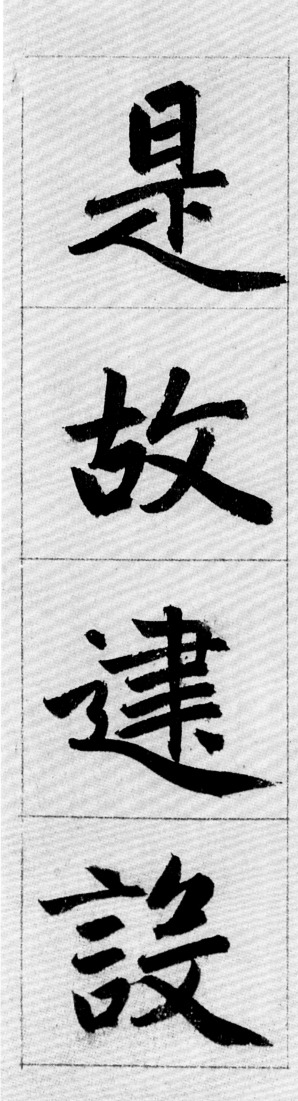

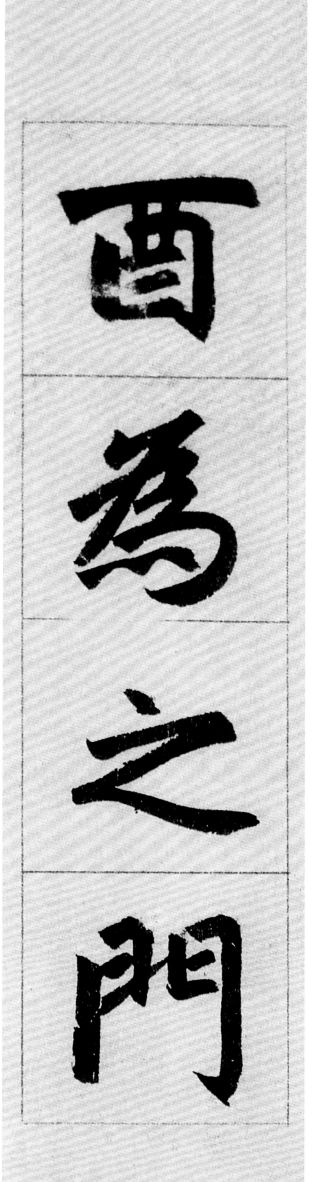

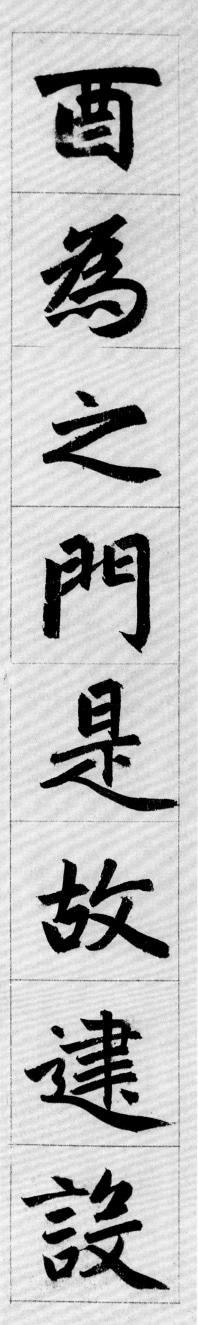

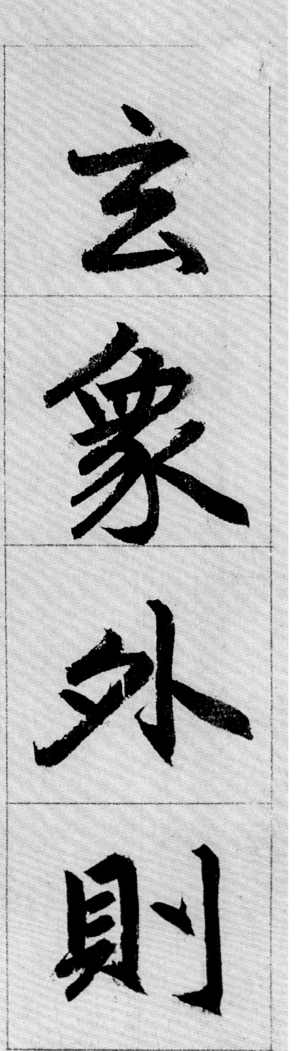
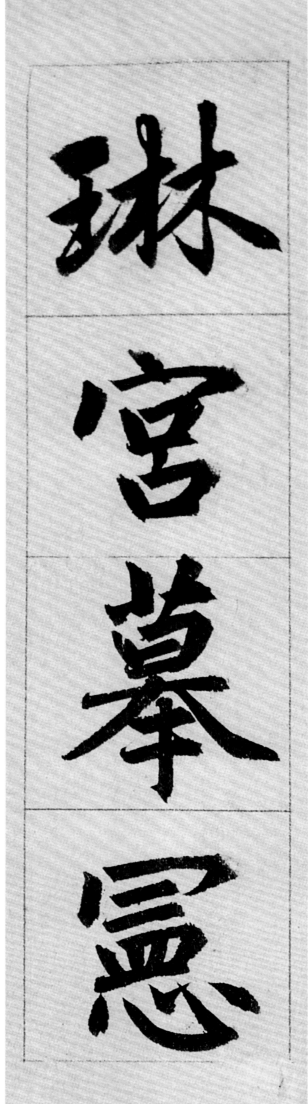

琳宮，摹宪玄象，外则

琳宮：道观、寺庙殿堂的美称。

八

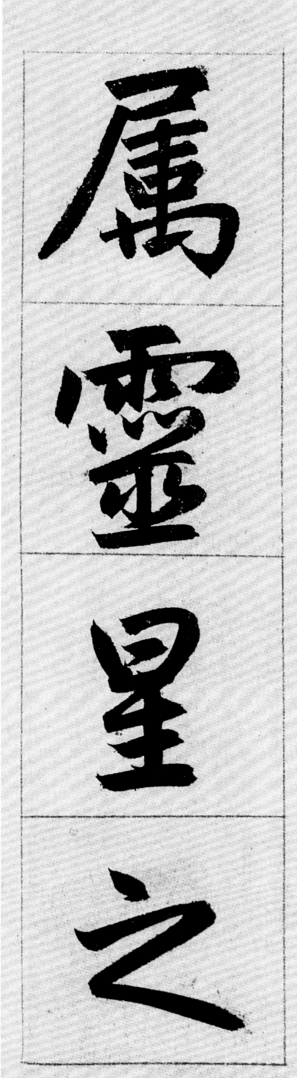

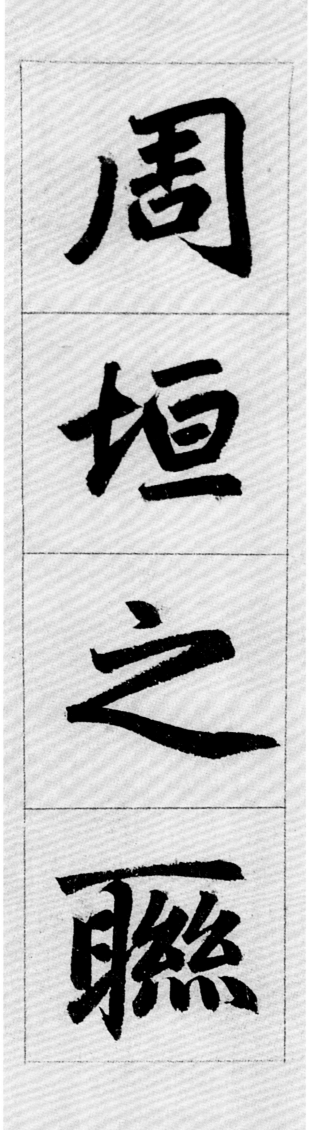

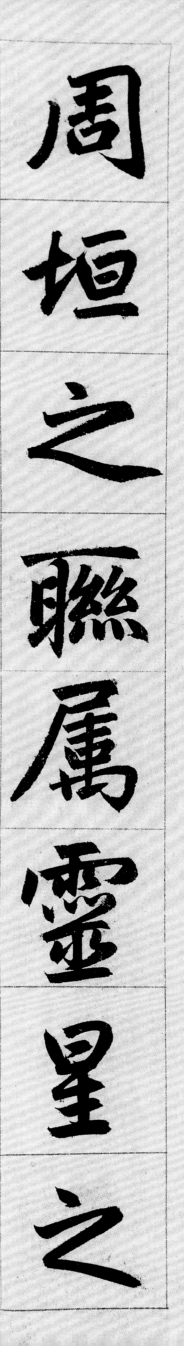

横陈内则重闱之划

横陈内则

重闱之划

彷
彿
非
崇

開
闔
闠
之

開
闔
闠
之
彷
彿
非
崇

严无以备

制度非巨

严无以备制度

制度非巨

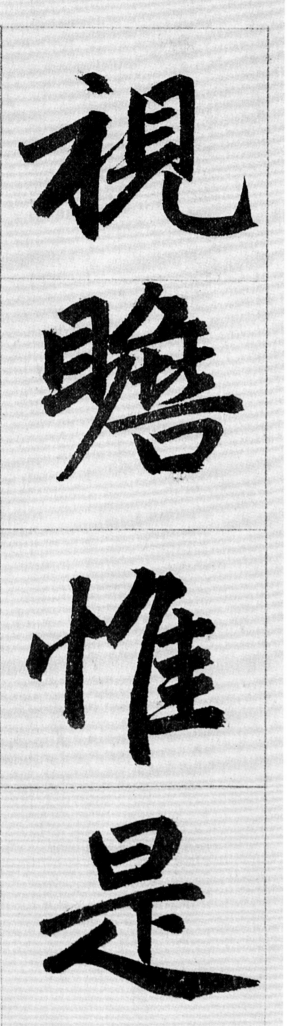

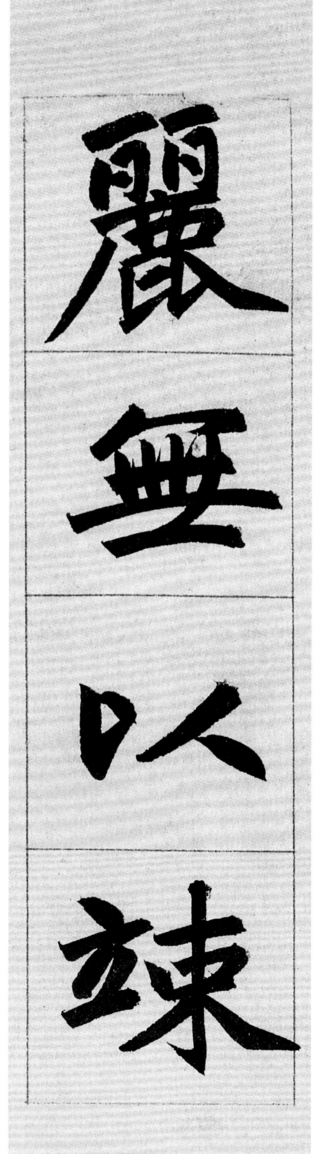

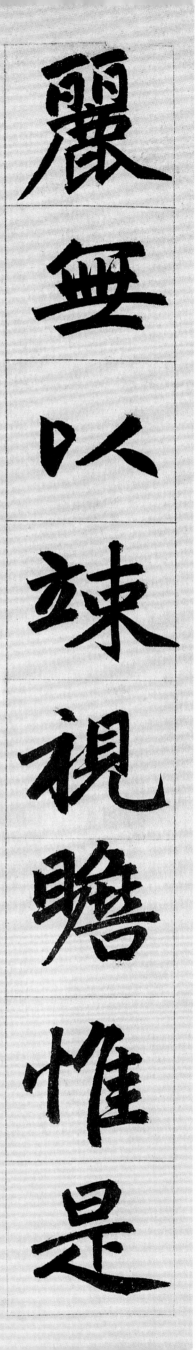

玄妙之觀

勾吴之邦

勾吴之邦玄妙之觀

廣殿新

賜額改矣

賜額改矣廣殿新矣

陋萬目所

而三門甚

而三門甚陋萬目所

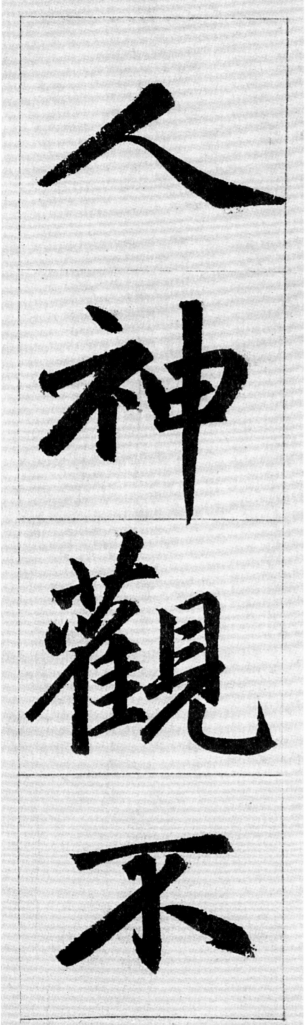

观，譬之于人神，观一七

观辟之於人神观

辟之於人神观

观辟之於

人神观不

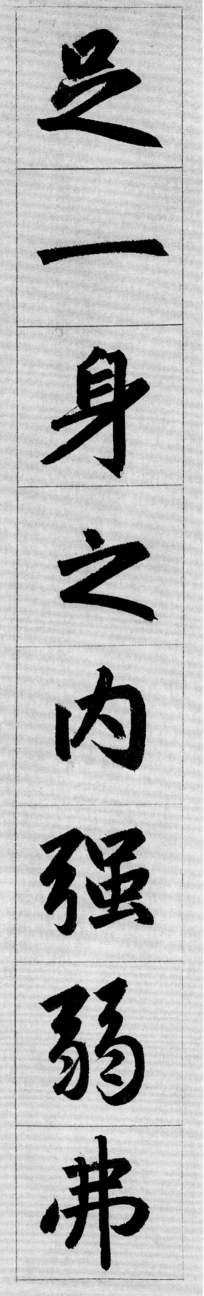

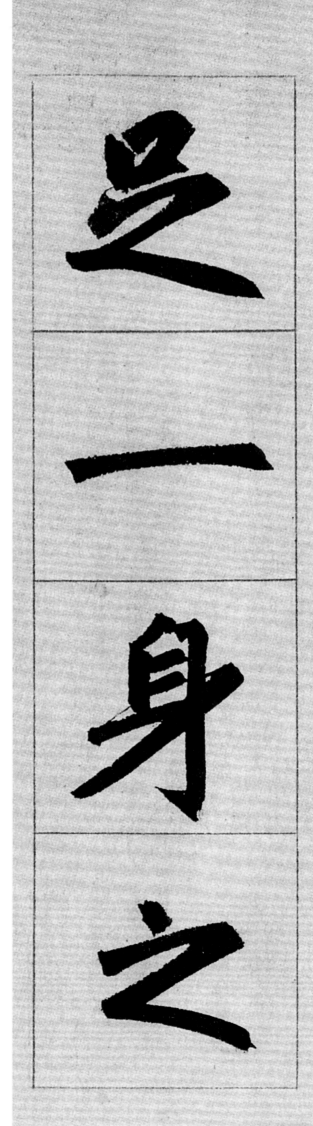

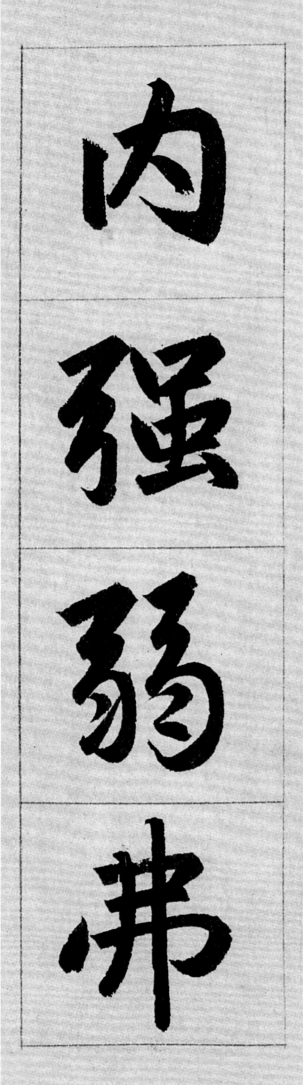

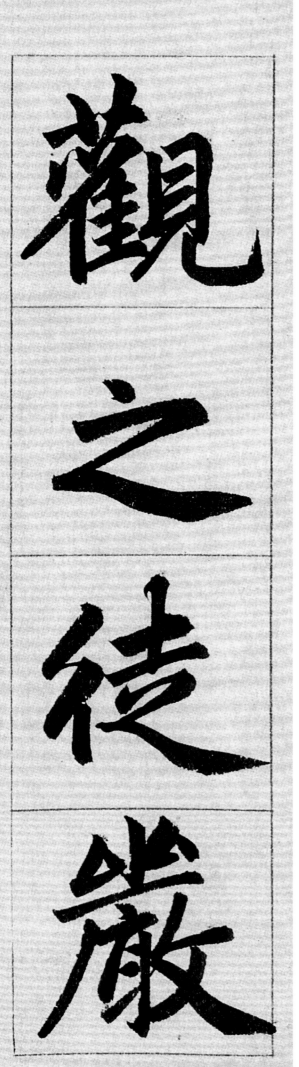

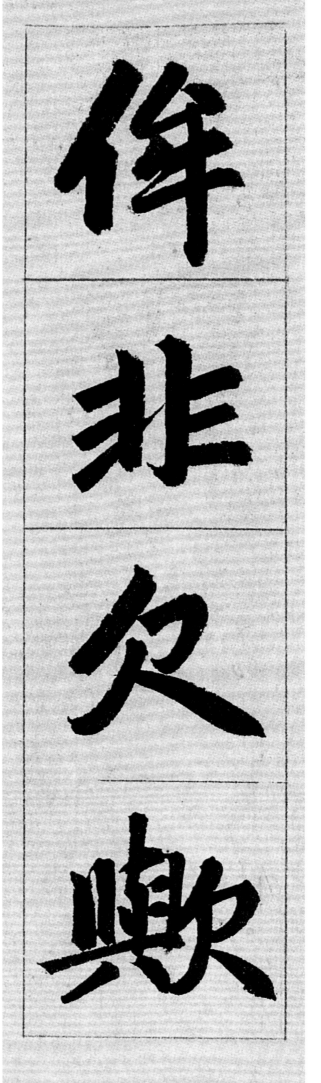

侔非欠歟觀之徒嚴

煥文深念前功是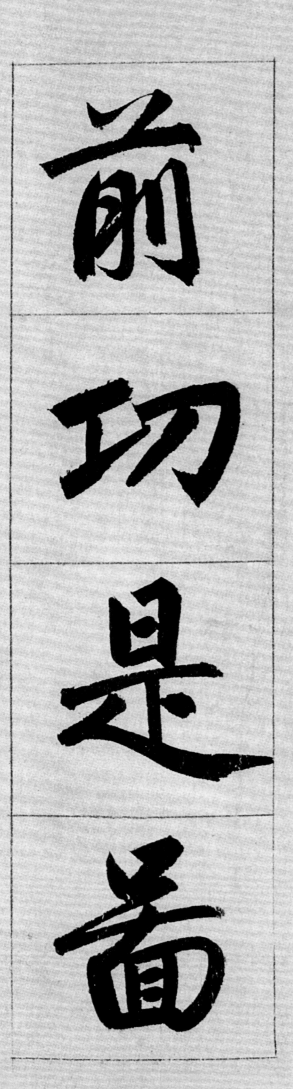

煥文深念

前功是番

有夫人胡

是究時則

是究時則有夫人胡

氏妙能捐其簪珥给

氏妙能捐其

其簪珥给

其资用。爰壬辰之纪，

壬辰之紀

其資用爰

其資用爰壬辰之紀

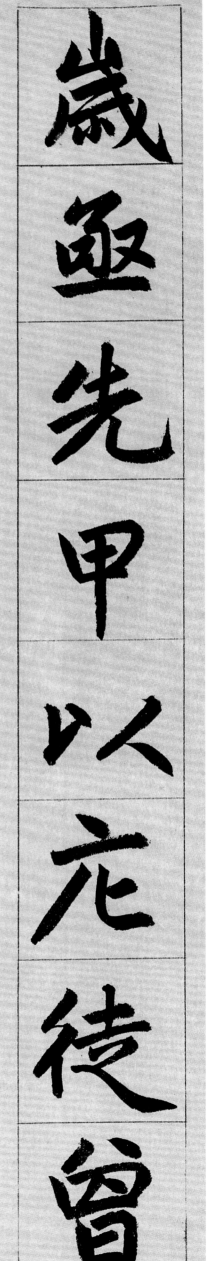

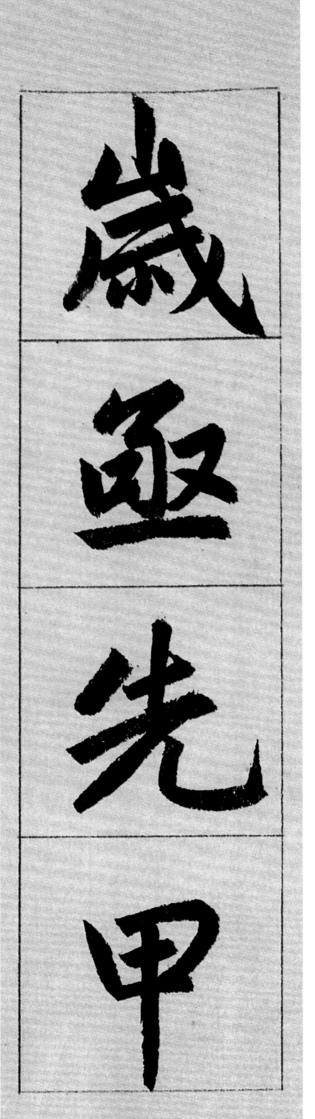

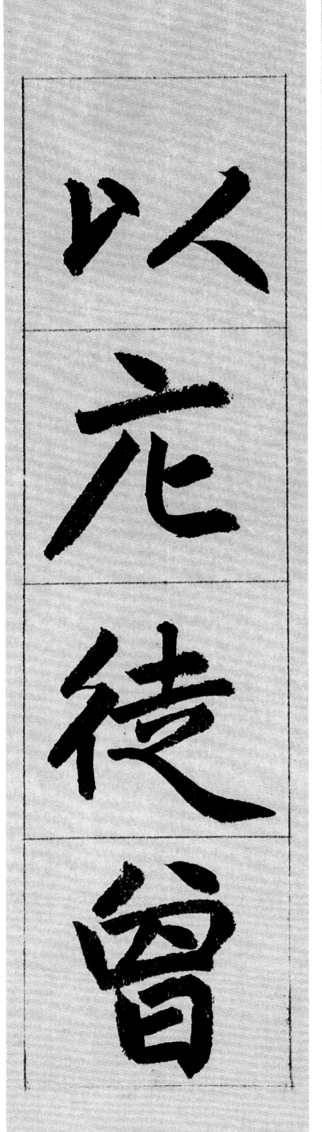

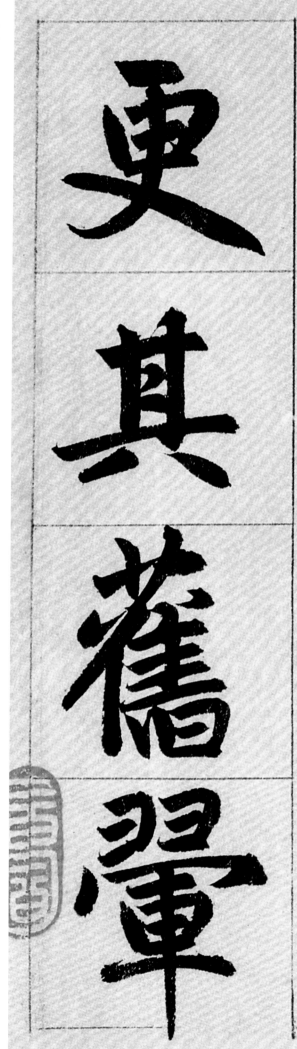

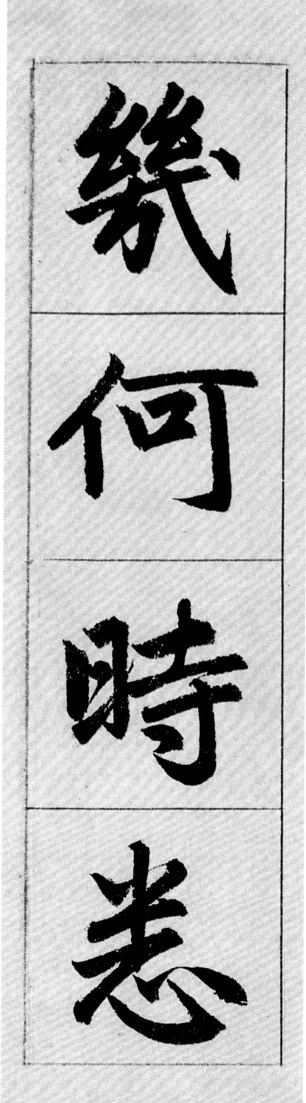

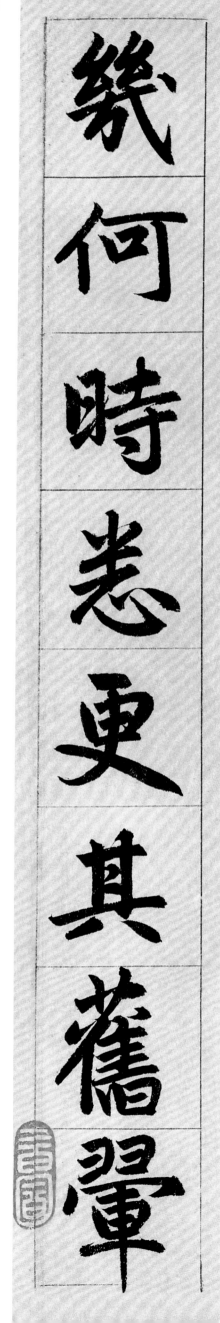

牙高直直矗

飛丹栱飛籤

飛丹栱籤牙高直直矗

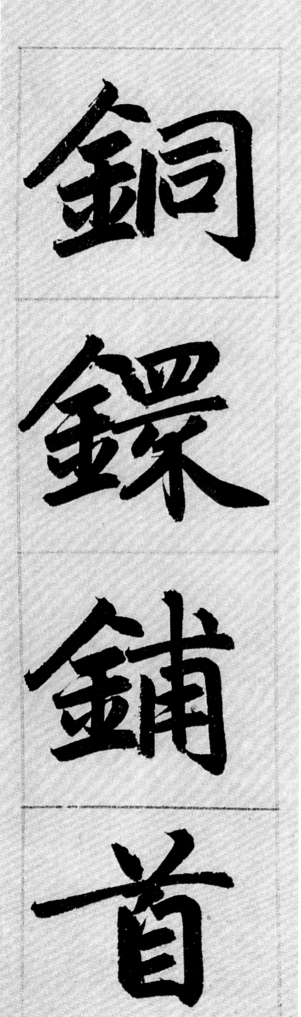

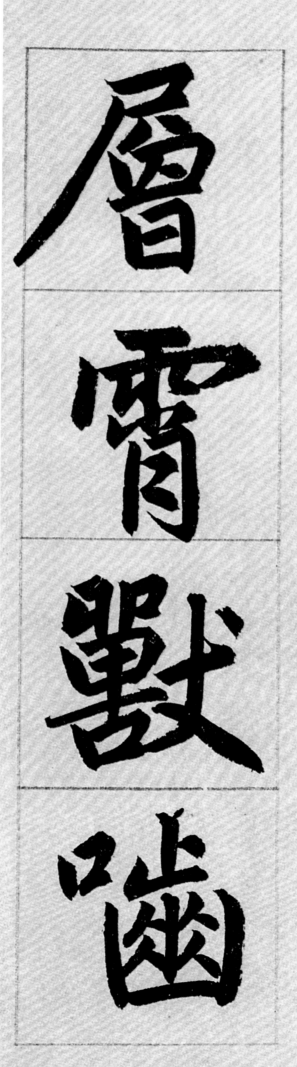

铜镮铺首

層霄獸啮

層霄獸啮铜镮铺首

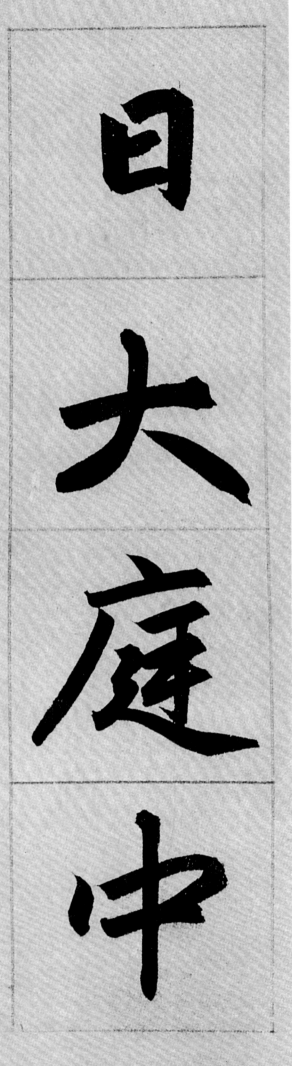

辉煌于朝

日大庭

辉煌于

朝日大庭中

日大庭中

敞峻殿周罗可以树

罗可以树

敞峻殿周

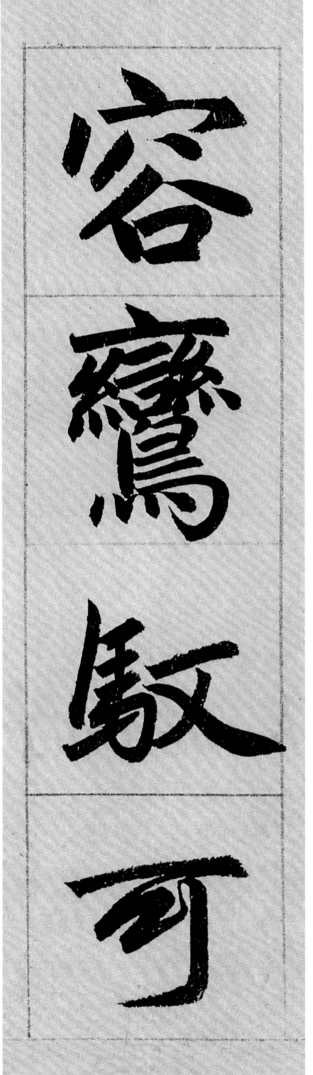

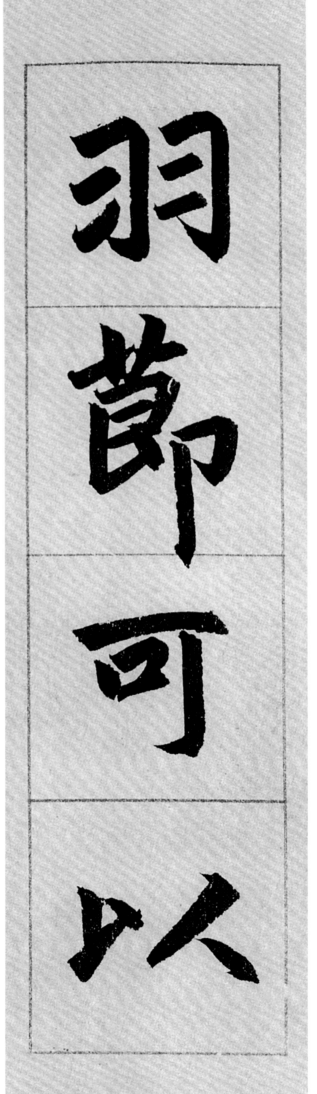

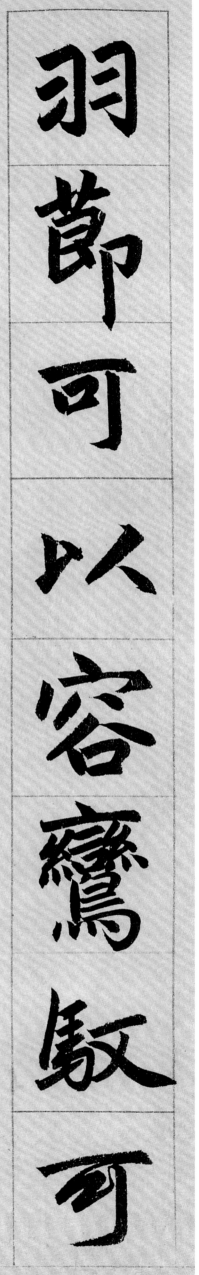

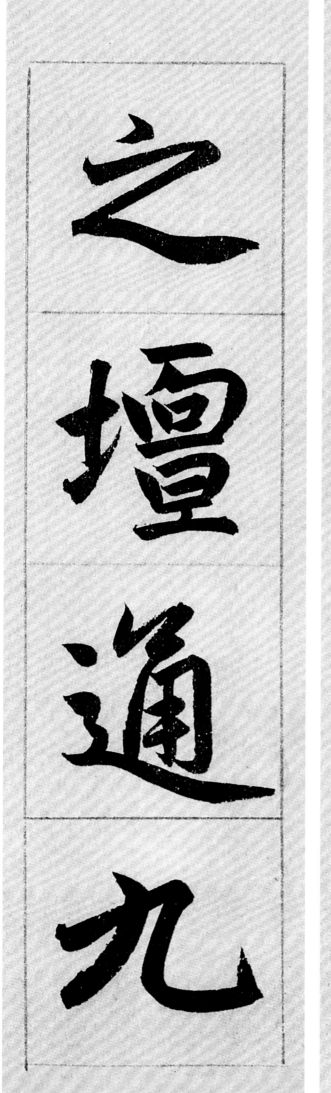

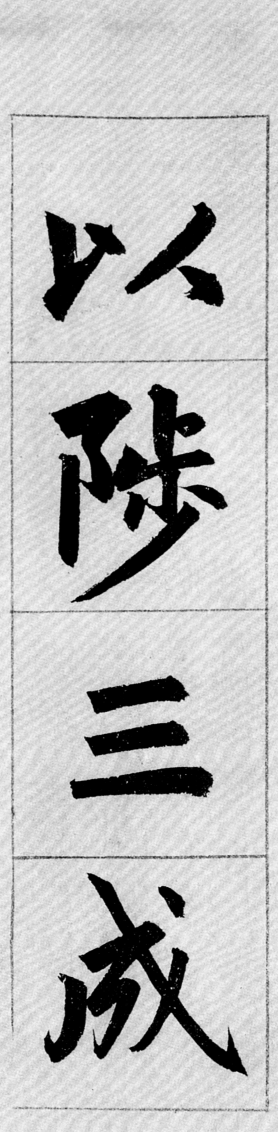

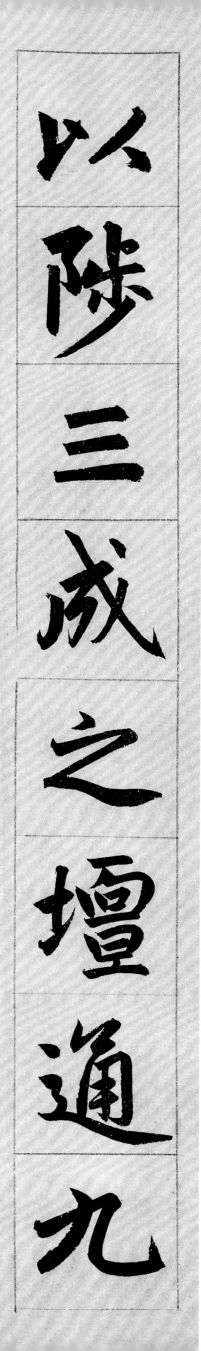

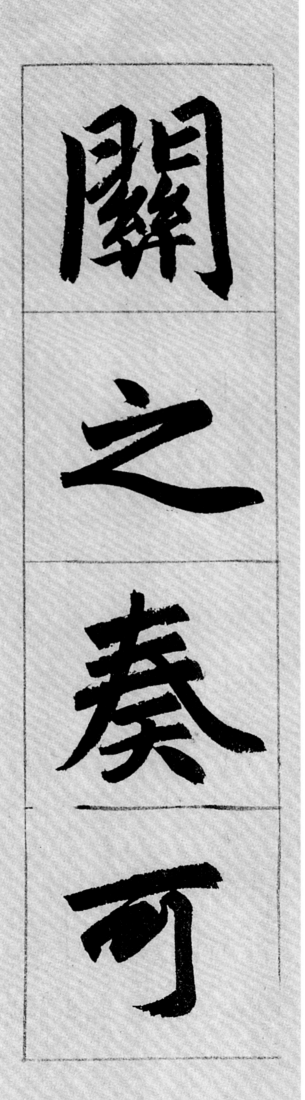

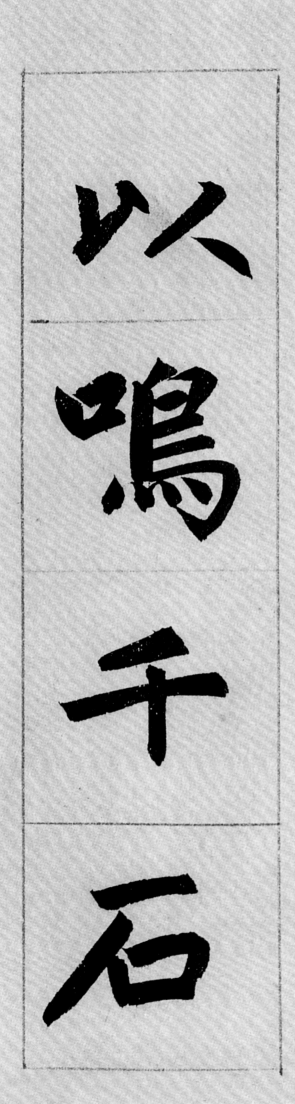

關以鳴千石

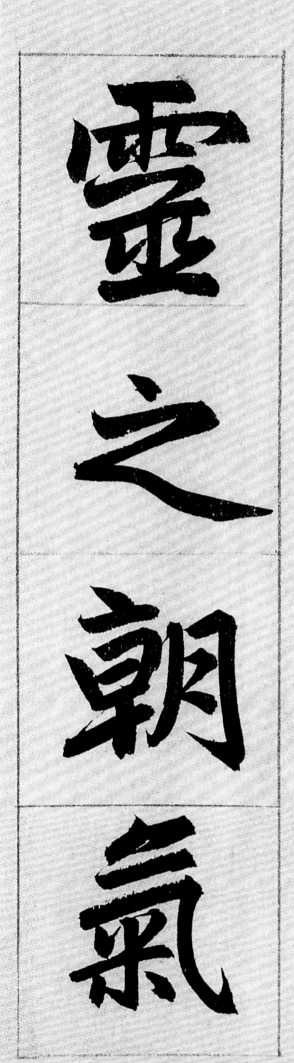

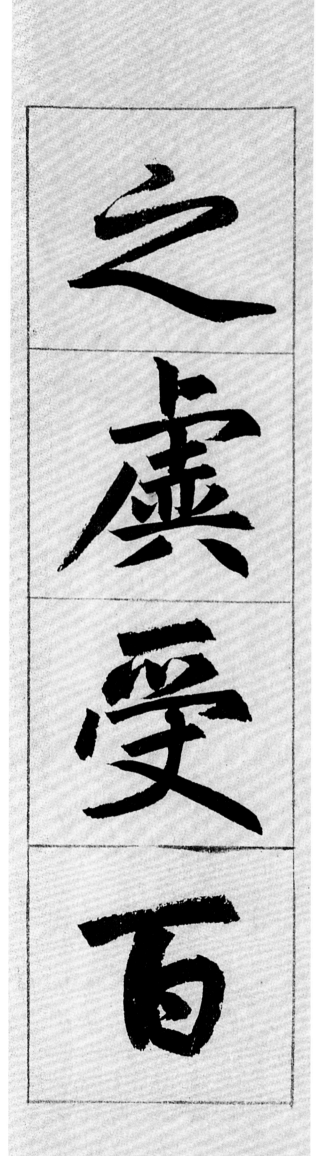

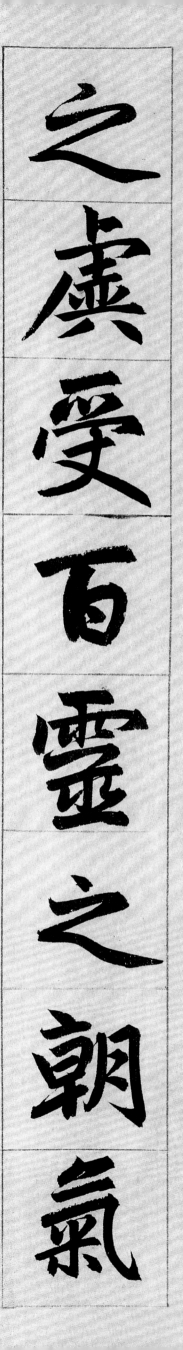

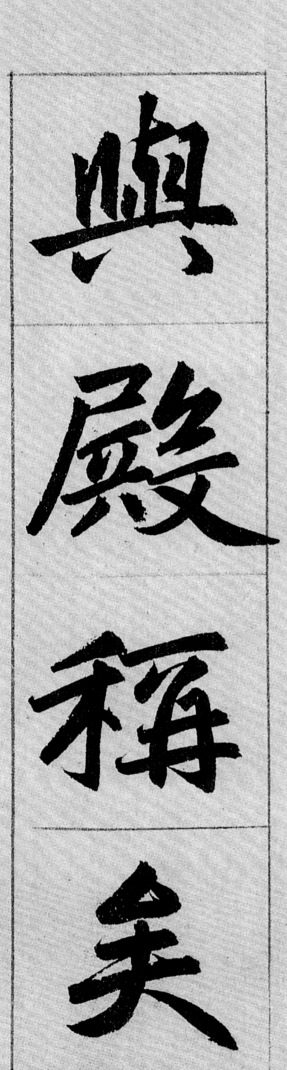

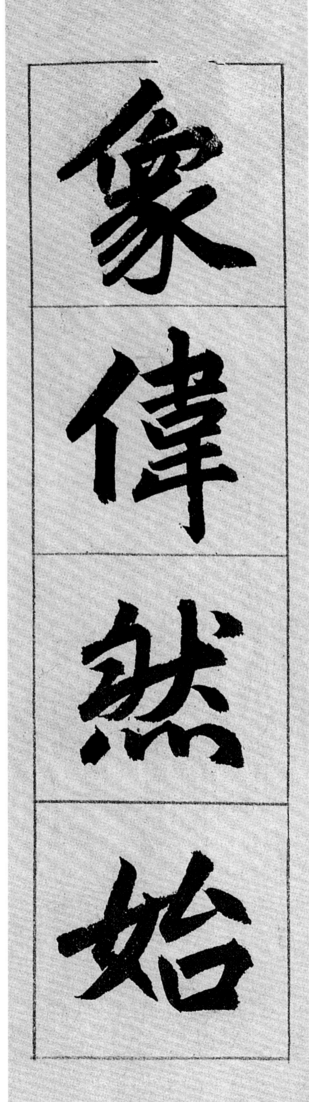

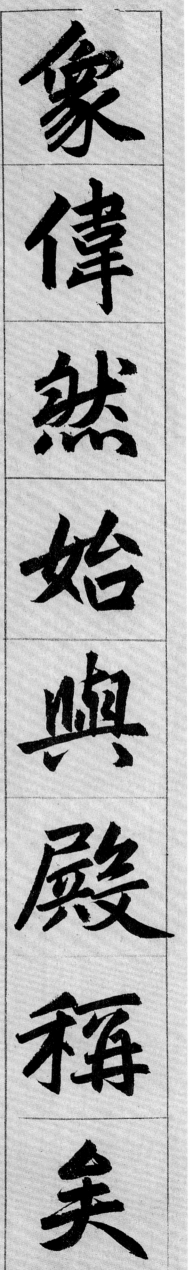

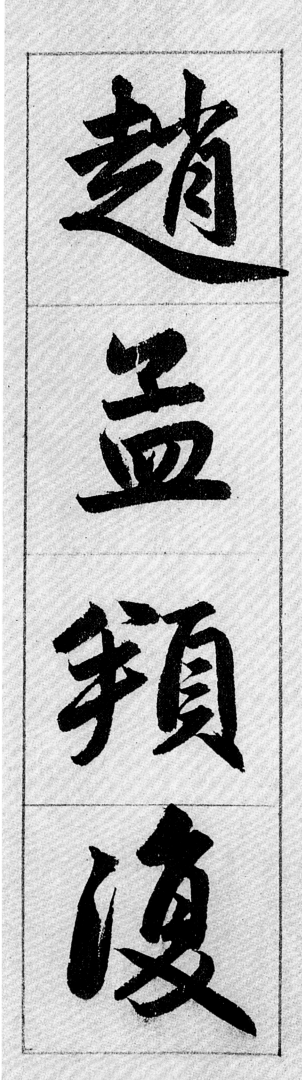

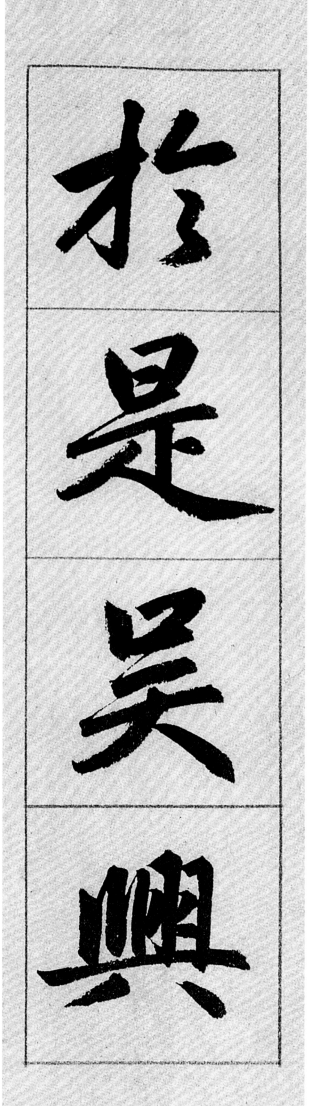

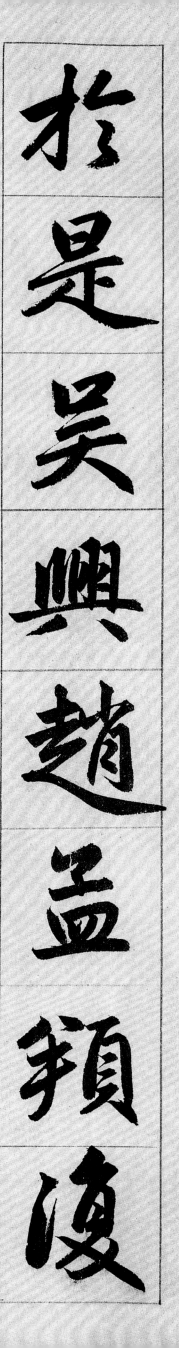

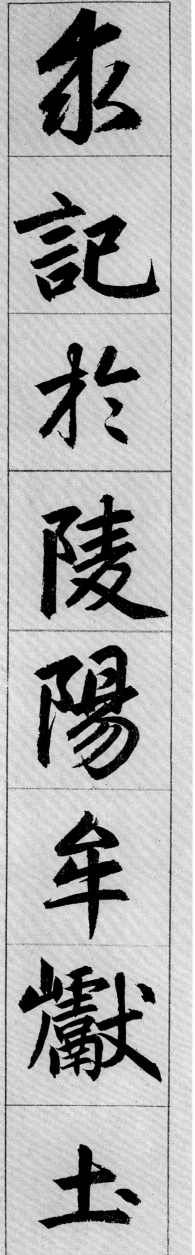

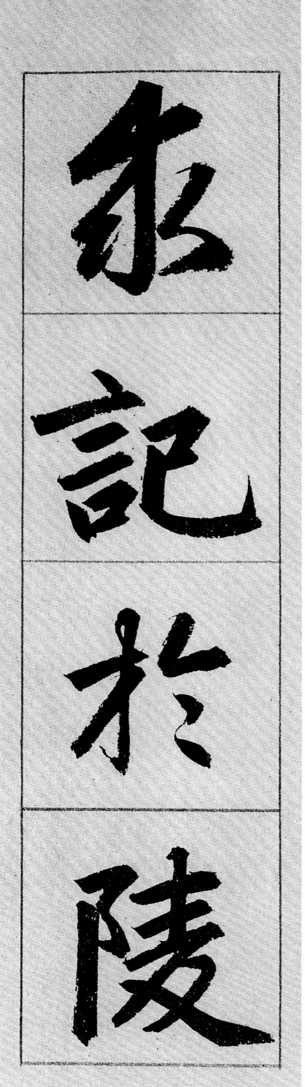

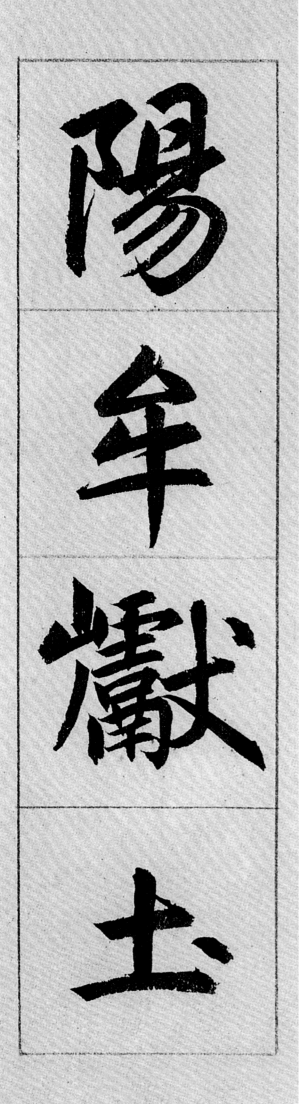

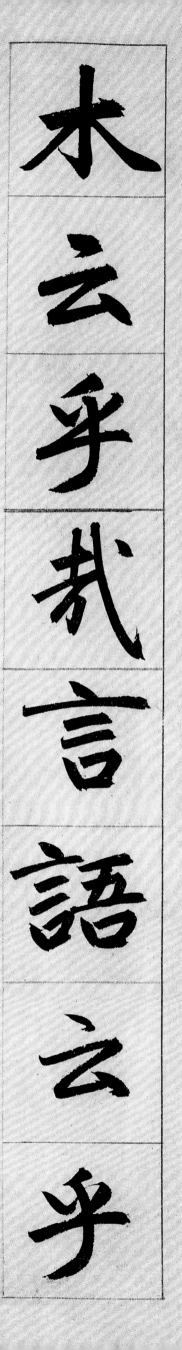

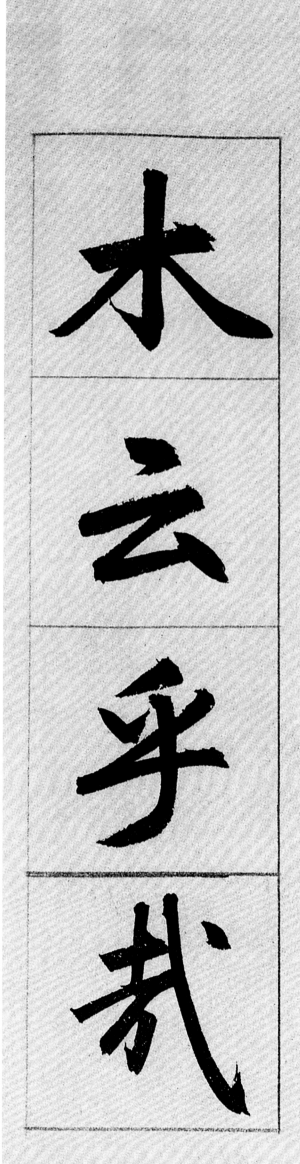

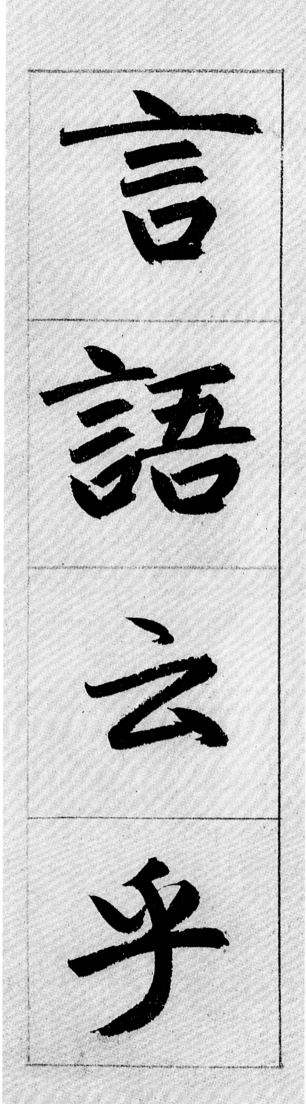

戗惟帝降衷惟

戗惟帝降

衷惟

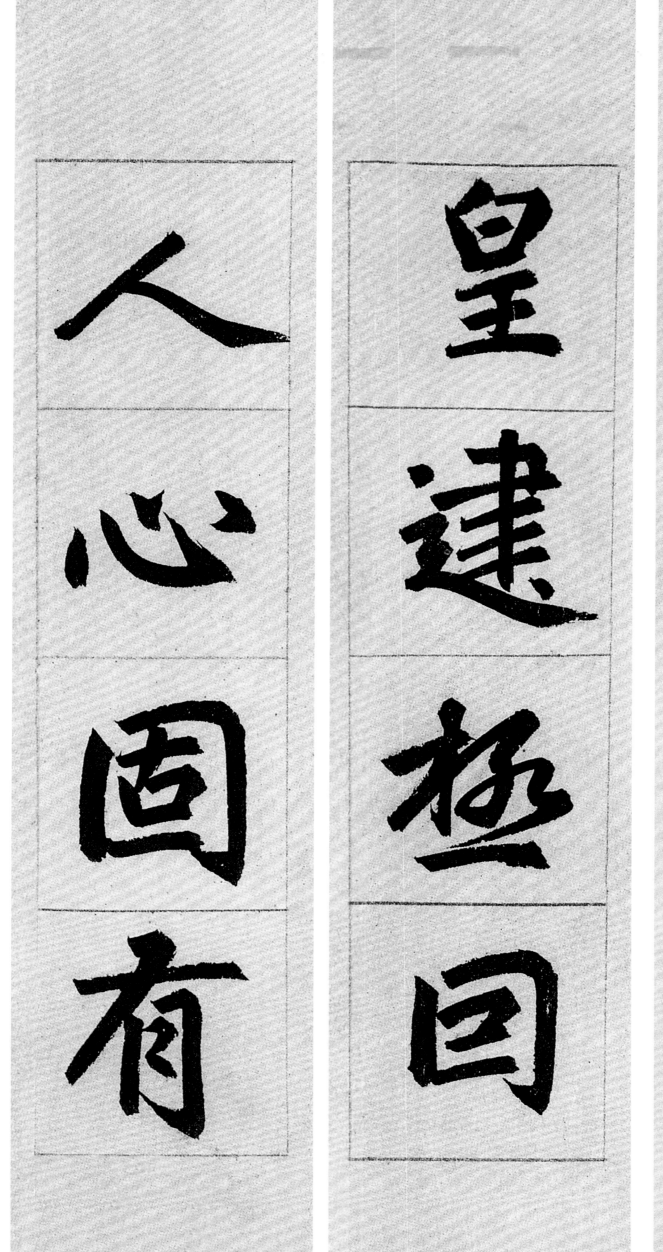

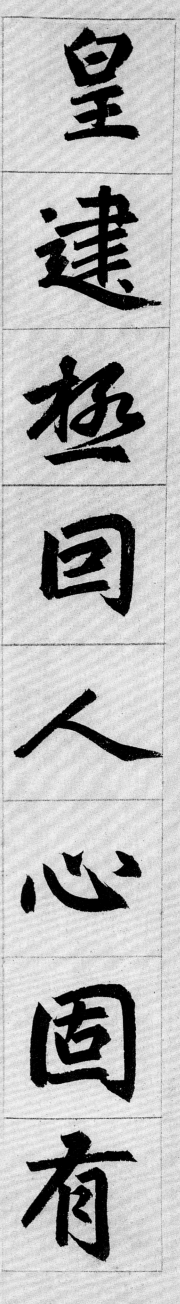

与天下为公初无侧

與天下為

天下為公初無側

公初無側

颏無充塞然或者舍

頹無充塞

然或者舍

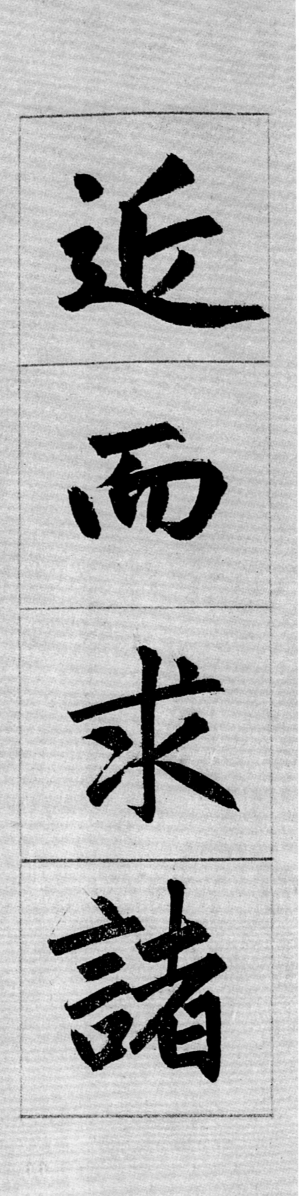

遠既昧厥

近而求諸

近而求諸遠既昧厥

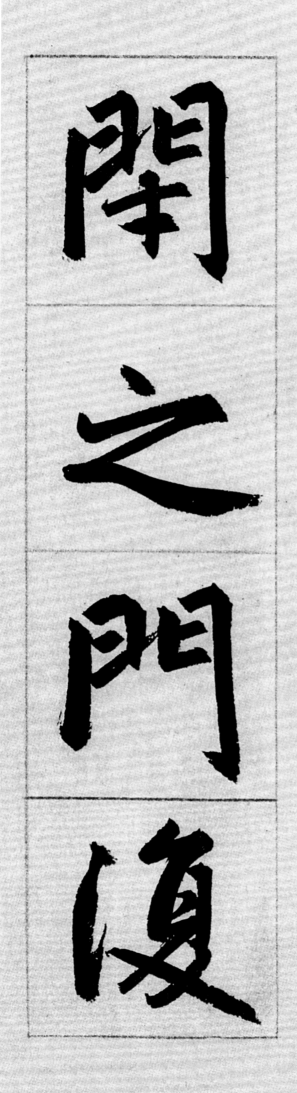

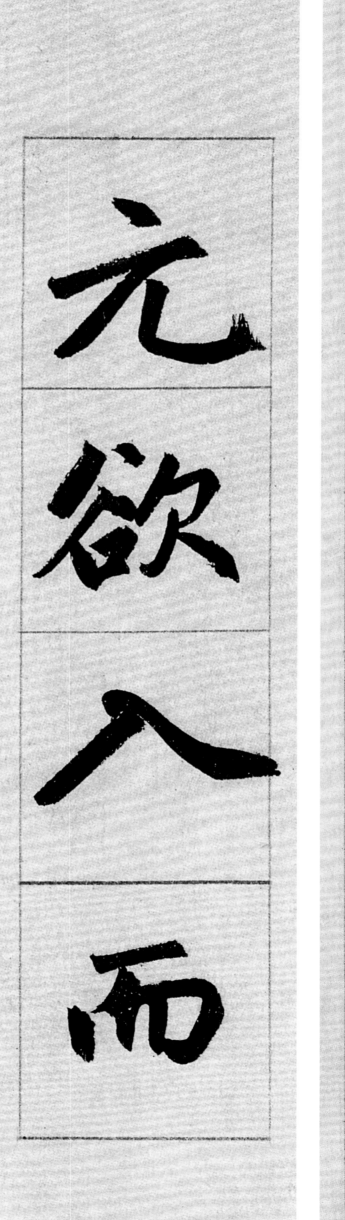

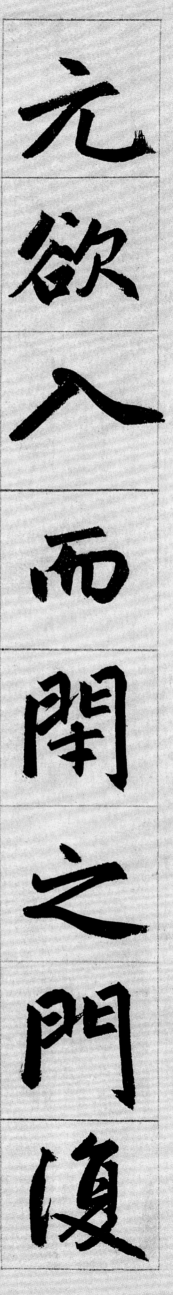

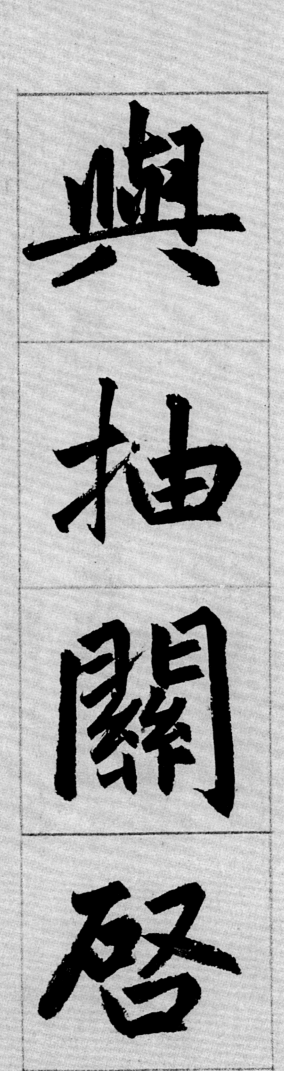

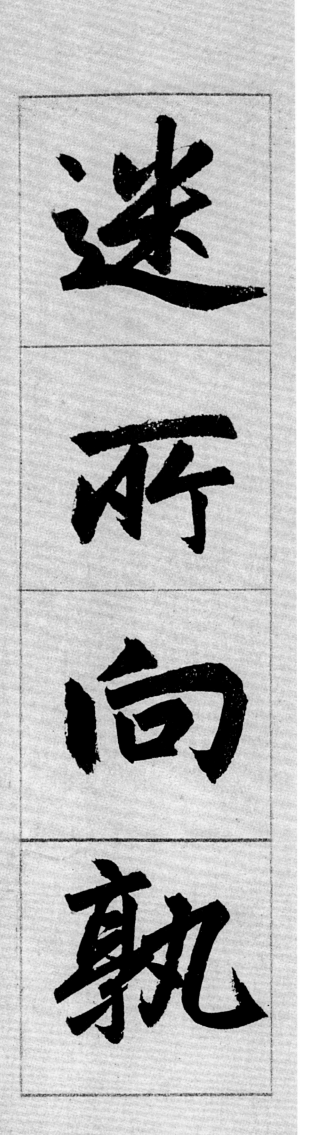

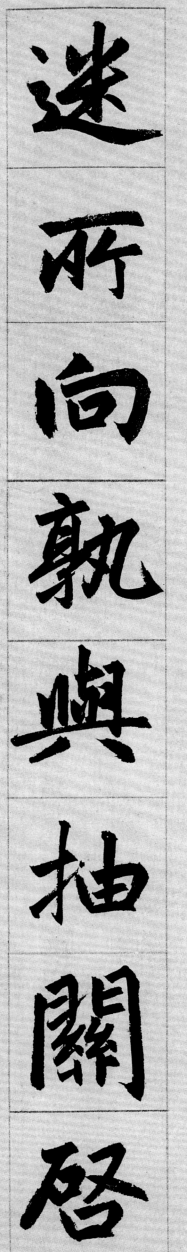

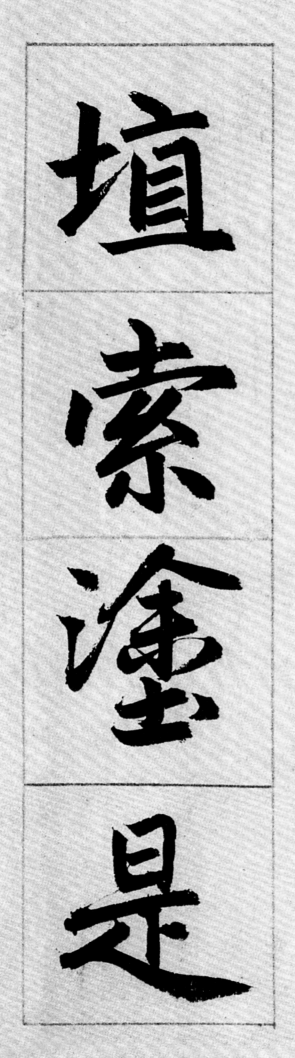

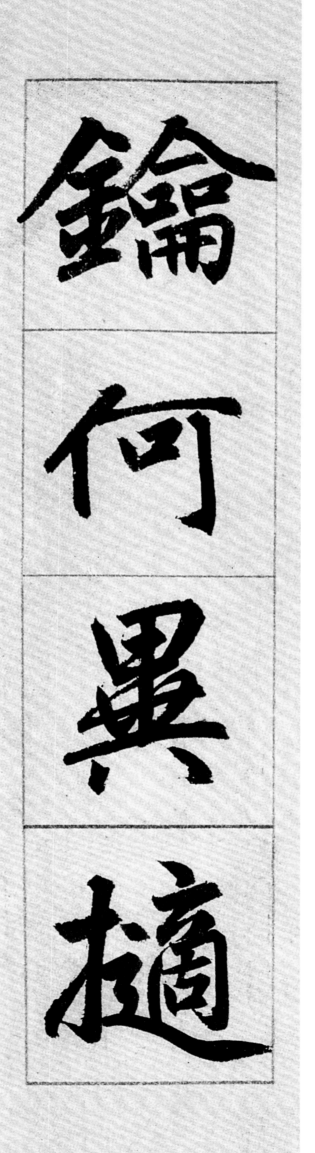

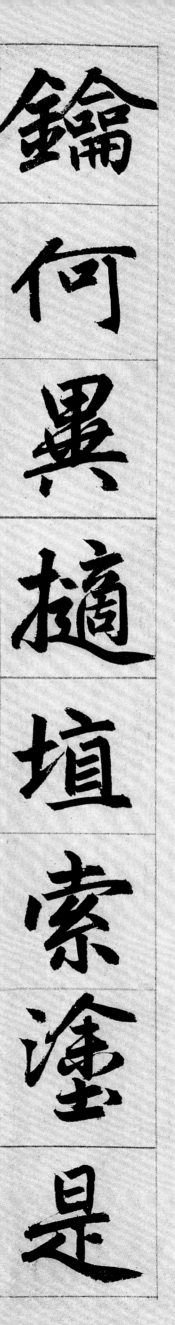

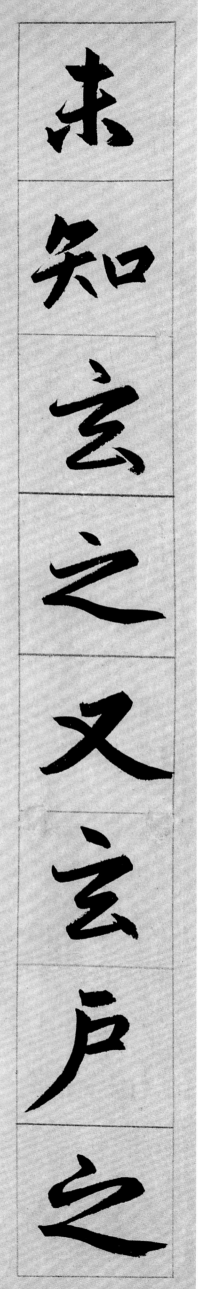

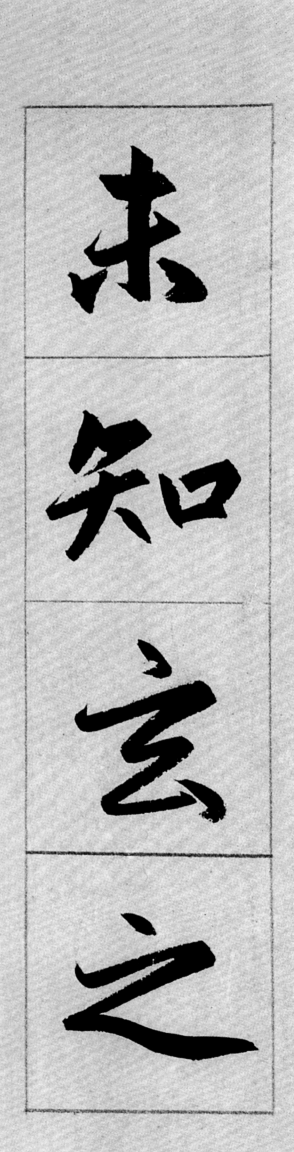

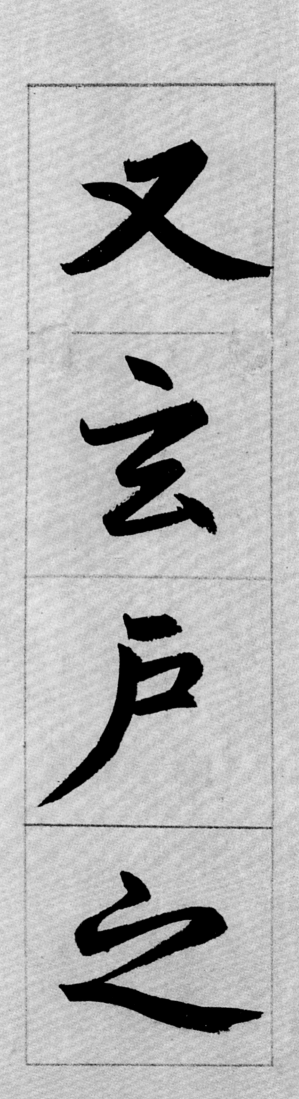

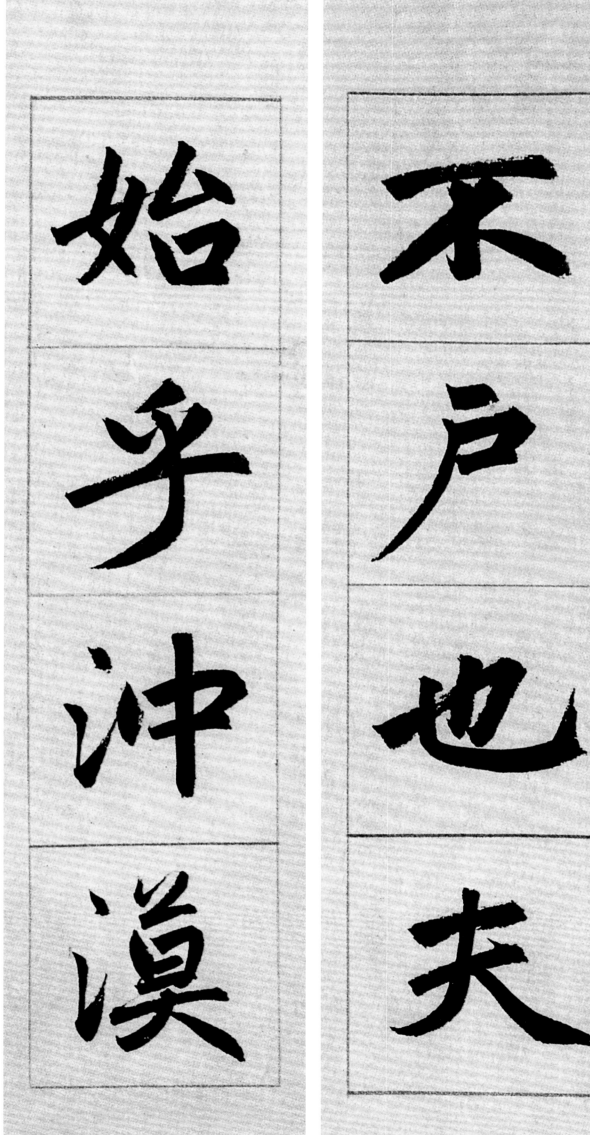

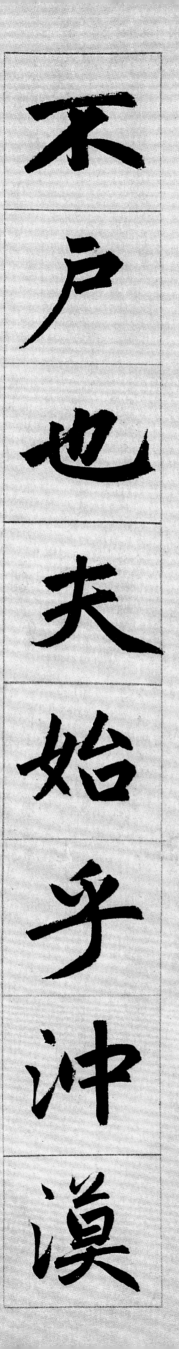

者，造化之枢纽，极乎

者造化之枢纽极乎

四八

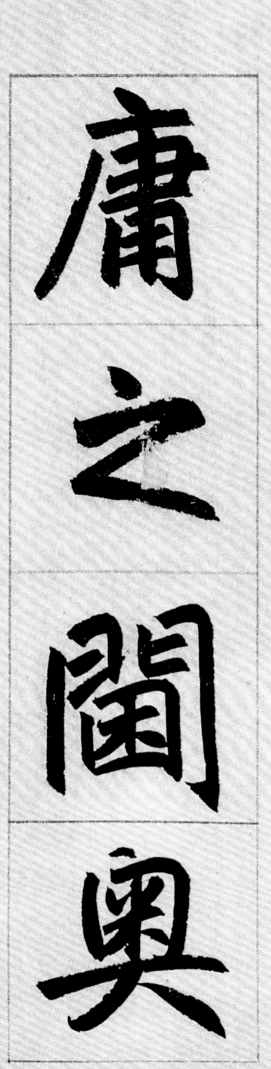

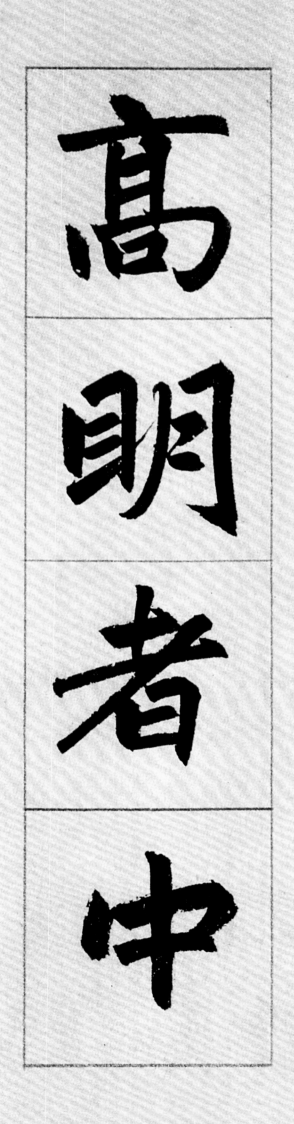

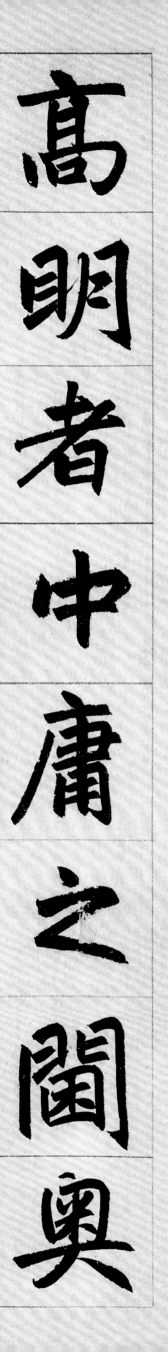

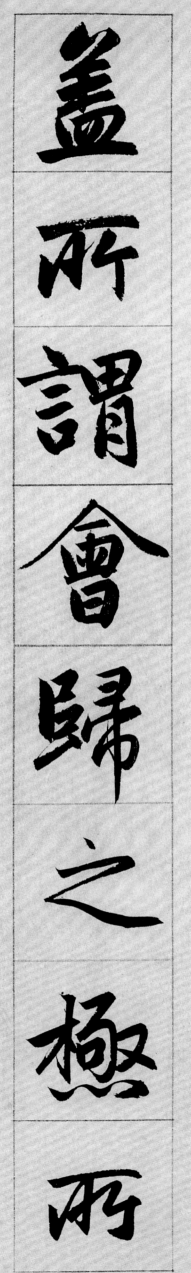

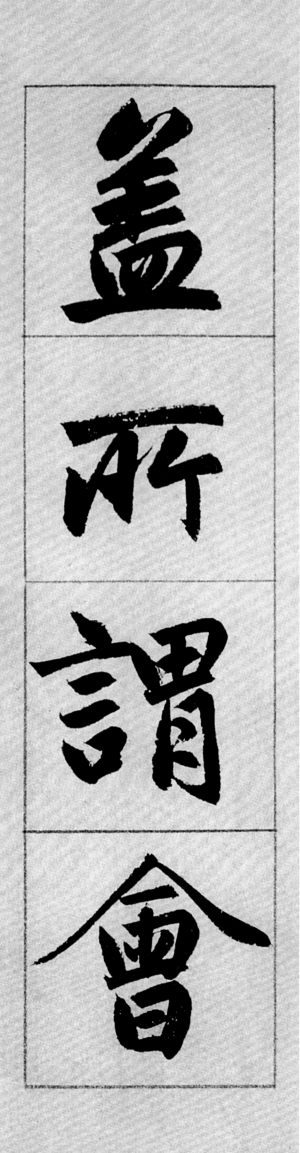

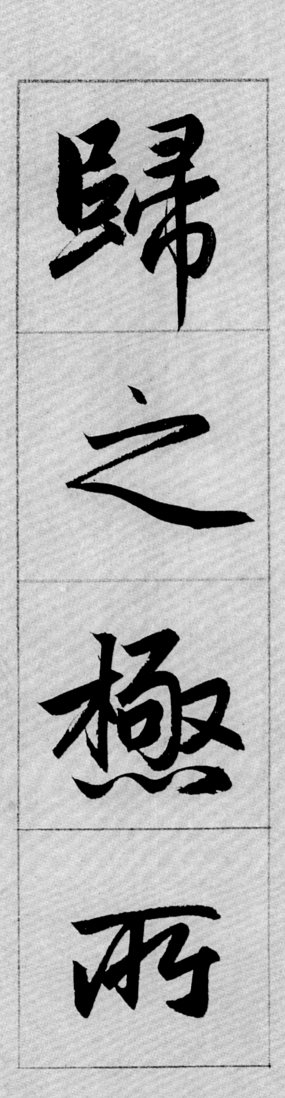

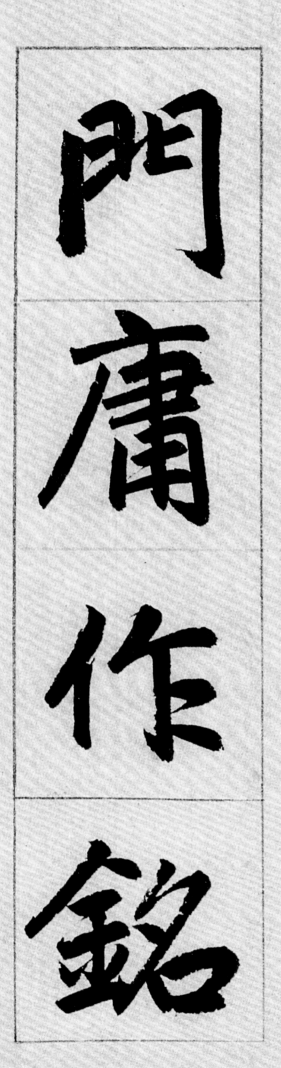

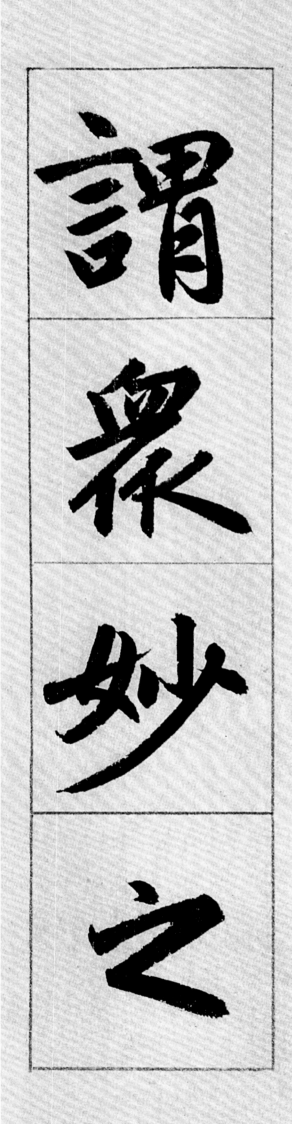

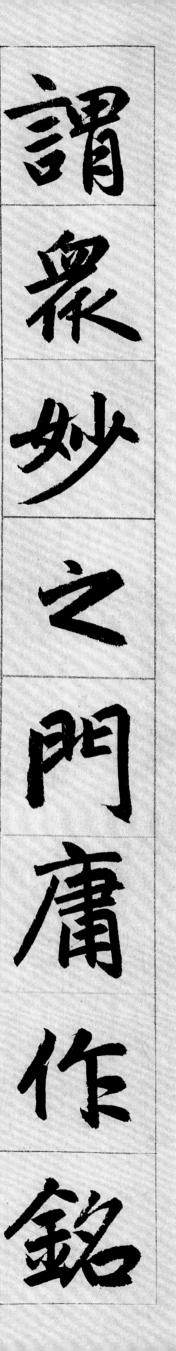

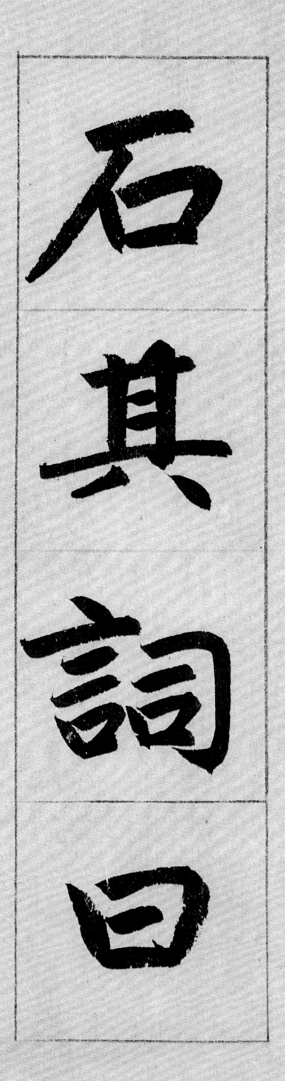

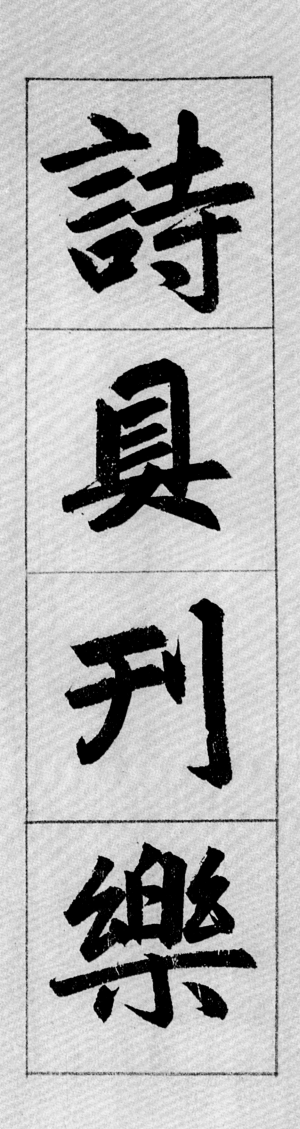

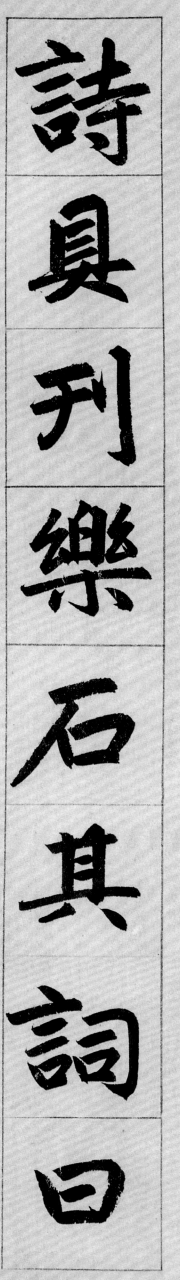

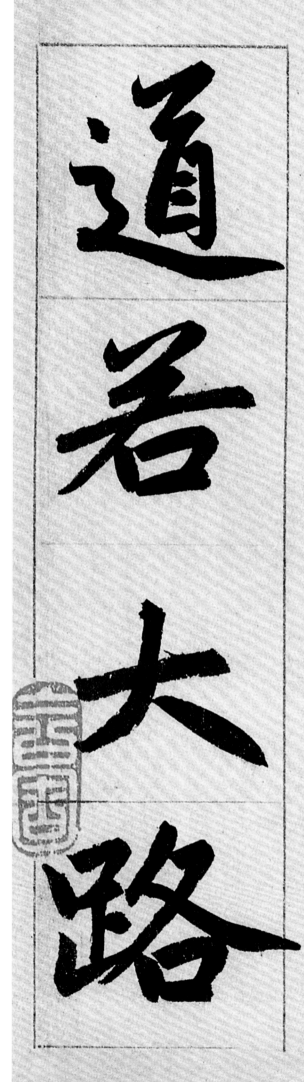

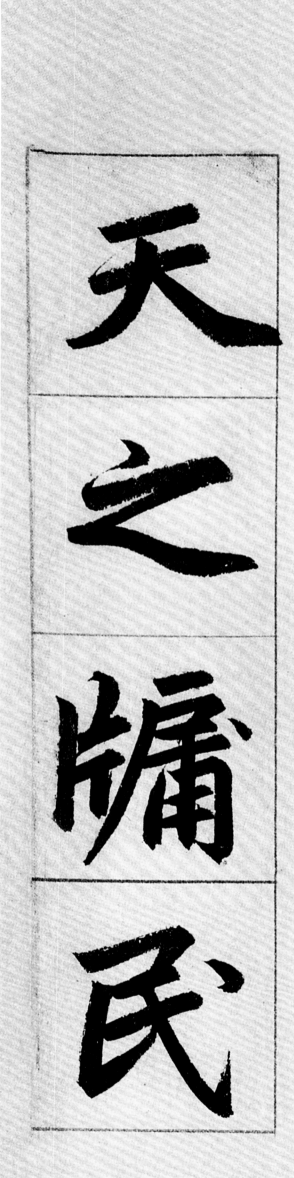

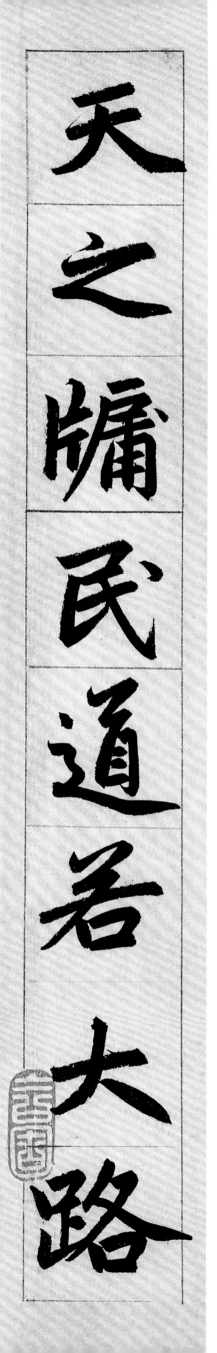

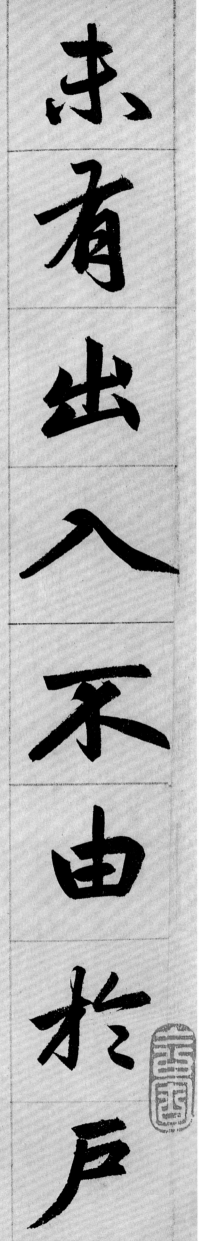

未有出入不由於戸

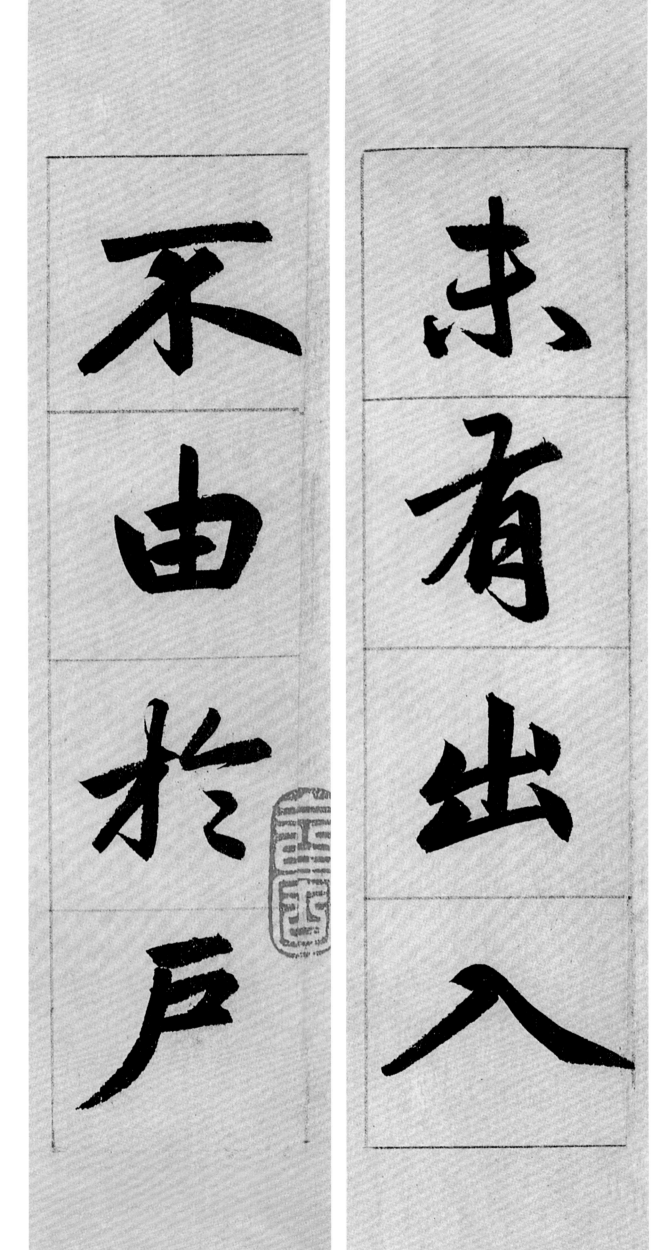

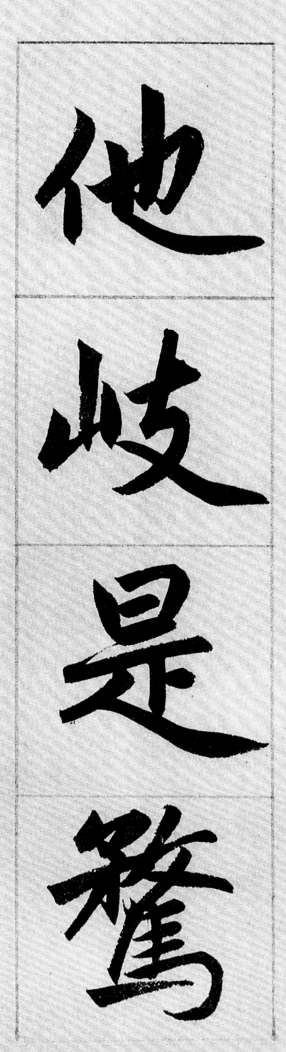

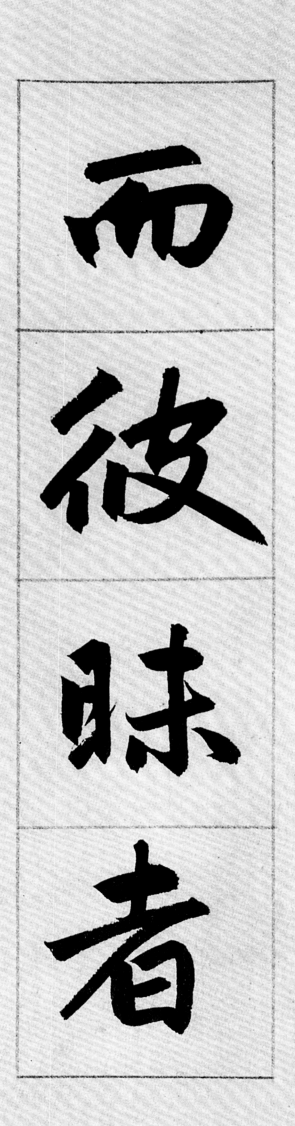

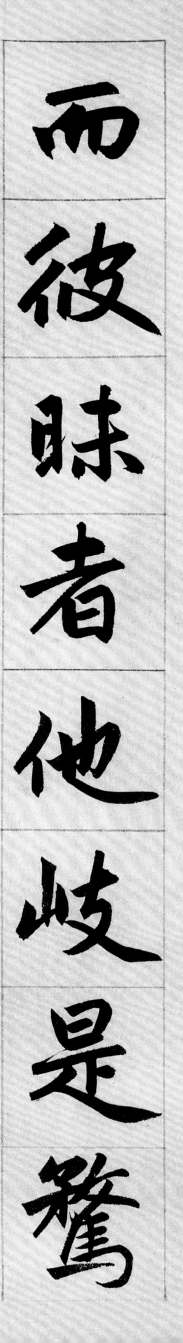

惟弗瞩故

如面墙壁

如面墙壁惟弗瞩故

脱扃剖镝

孰发真悟

脱扃

剖镝

孰发真

悟

脱扃

剖

镝

迤 延 飑 馺

迤 崇 孙 馆

迤崇馆迤延飑馺

閈閎洞啓
端倪呈露

開閎洞啓

端倪呈露

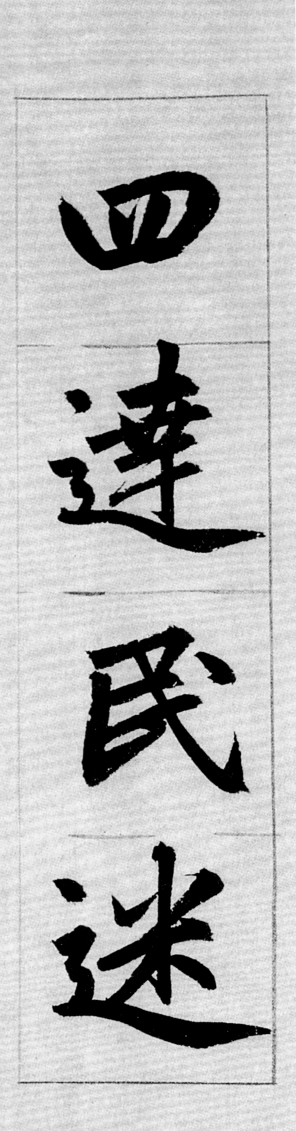

四达民迷

有恭临顾

四达民迷

有恭临顾

洛尔羽禚

壹尔志慮

洛尔羽禚

壹尔志慮

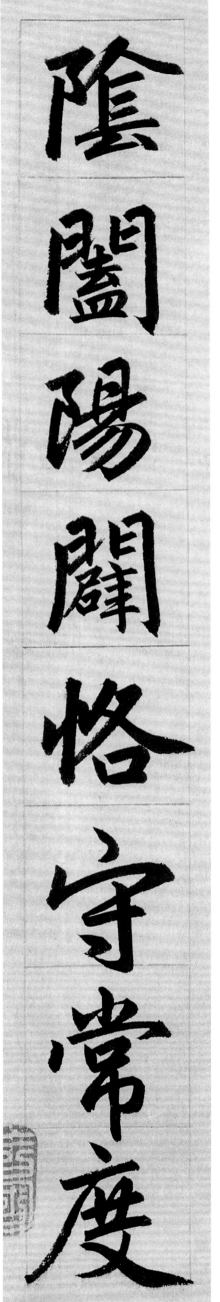

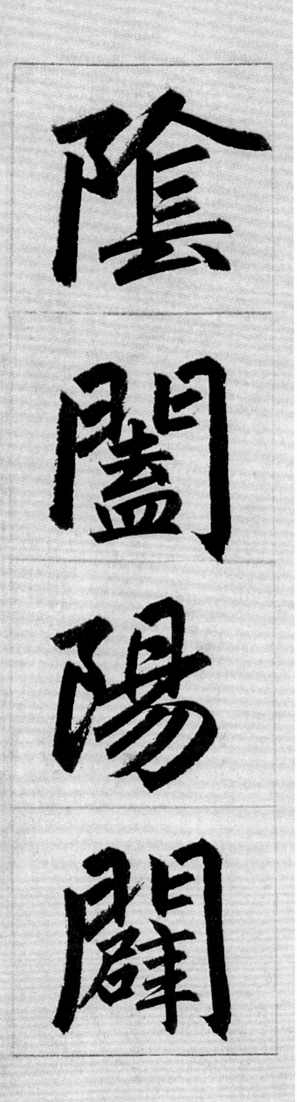

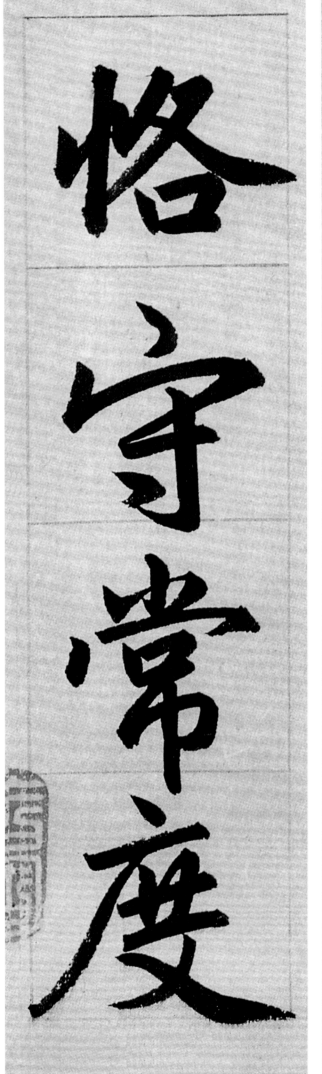

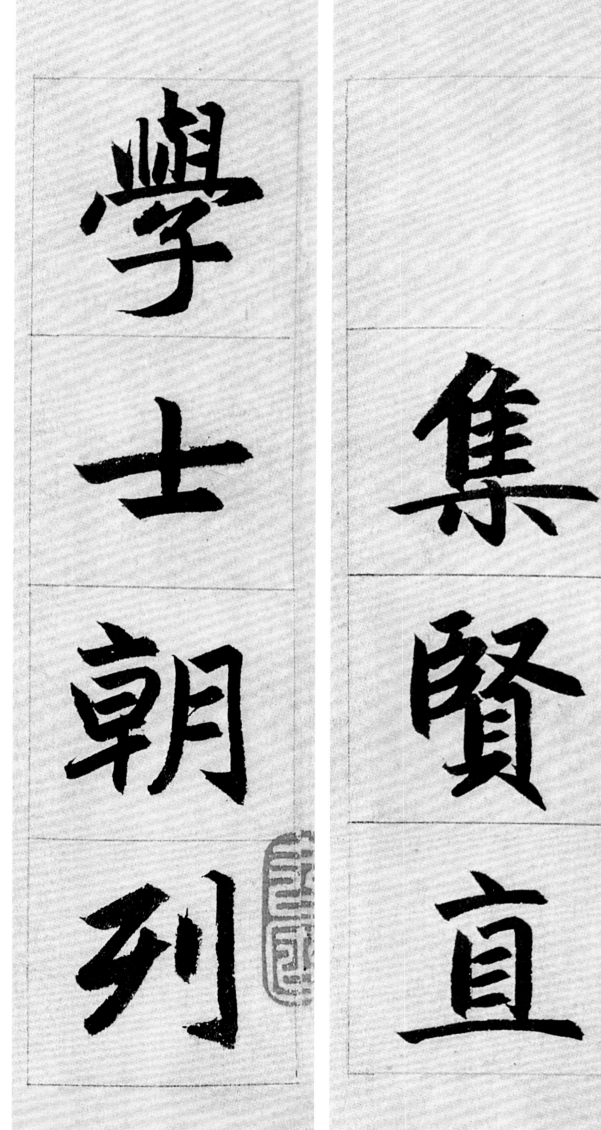

学士朝列

集贤直

集贤直学士朝列

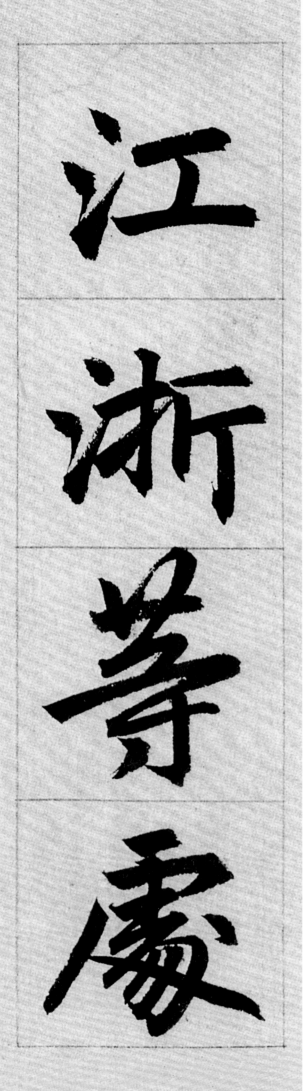

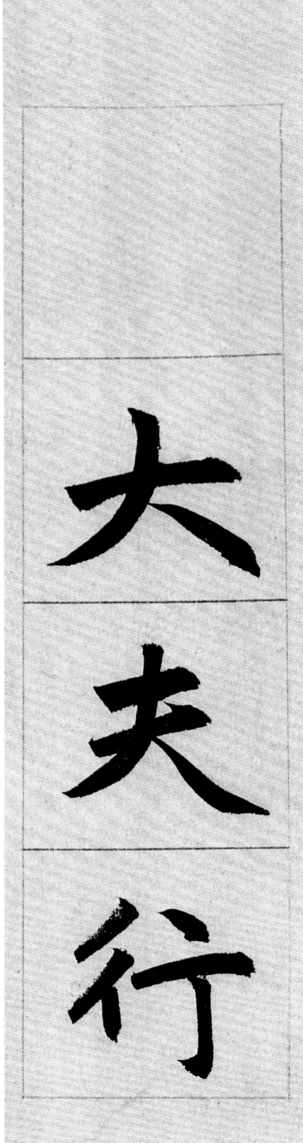

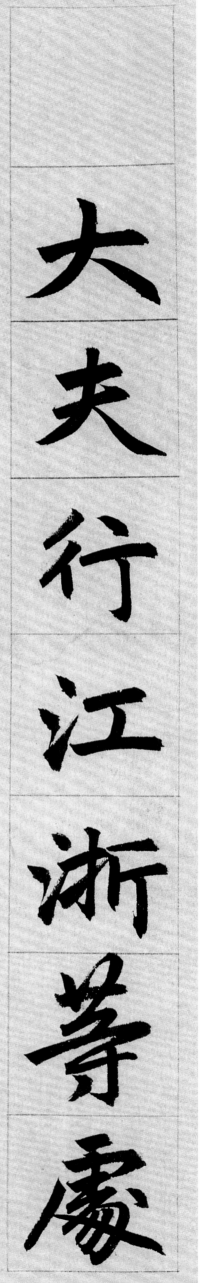

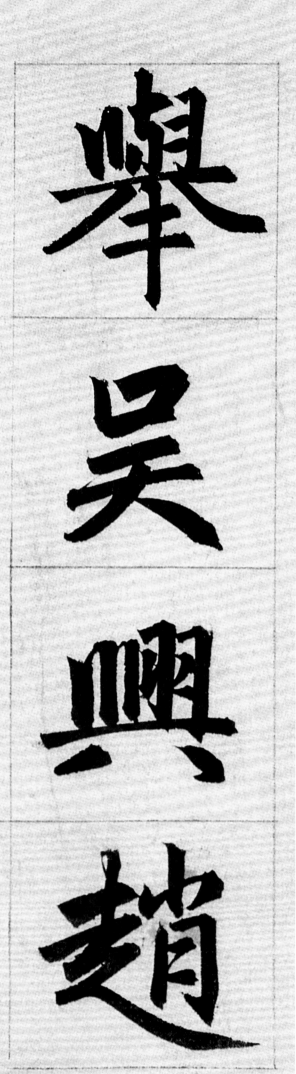

举吴興趙

儒學提

儒學提举吴興趙

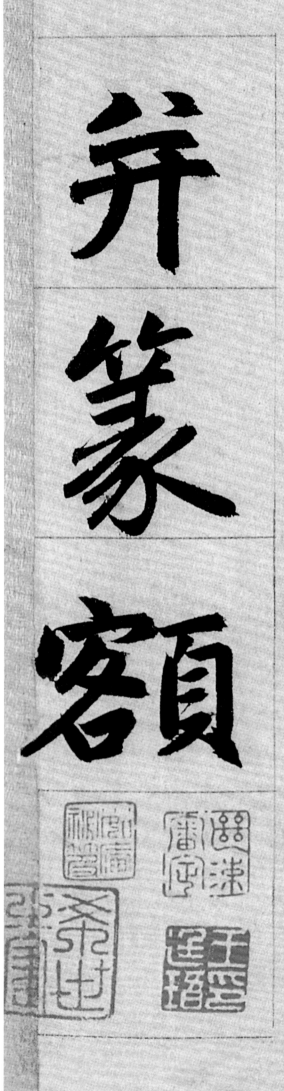
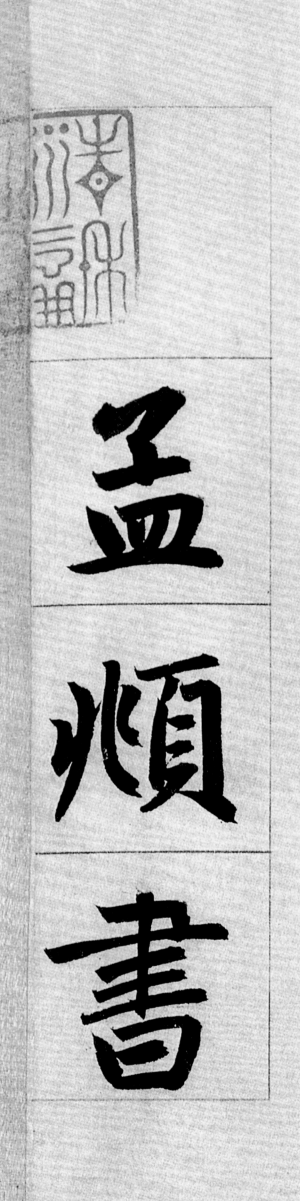
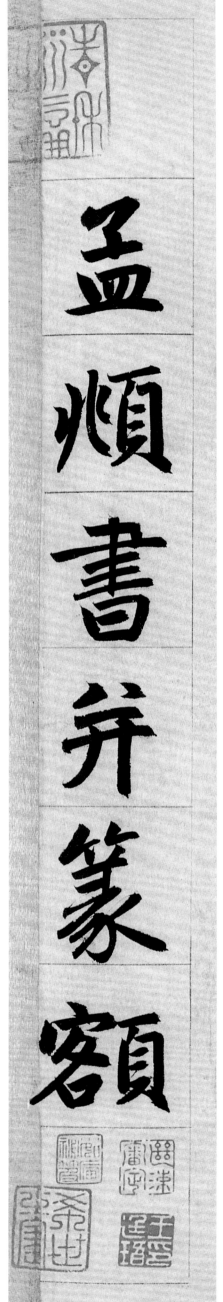